U0053610

我愛

BLACK PIИK

大風文化

目 次　Contents

第 9 章 就愛BLACKPINK
★與BLINK之間的故事★

✿ 粉絲名不到半年就誕生，Jennie 在 IG 上公開「BLINK」
✿ 應援物的文化緊扣偶像與粉絲的感情，愛心槌子手燈成熱潮
✿ 經營社群成效驚人，粉絲遍布世界各地
✿ 「少即是多」策略令粉絲加深渴望，慢慢爬才能登上更高
✿ 粉絲大手筆應援，成員生日禮物收到手軟
✿ 海外廣告看板應援，向世界宣傳最愛的 BLACKPINK

第 1 章

BLACKPINK 誕生

★紅遍全球的現象級女團★

Lisa 為首位神祕亮相成員，Future 2NE1 影片顯示高度期待

在韓國與 SM 娛樂並稱兩大經紀公司的 YG 娛樂，繼 2009 年推出由 Bom、Dara、Minzy、CL 四人組成的女團 2NE1 後，相隔 3 年，正式對外宣布將推出旗下第二組女團，隨後，2012 年起，以極緩慢的速度陸續釋出這神祕新女團的練習生訊息。2012 年 4 月 6 日，YG 娛樂第一次於官方 YouTube 頻道公開練習生金恩菲、Euna Kim 的練習影片，緊接著 5 月 10 日發布短片「Who's That Girl ？」公布了泰國籍練習生 Lalisa Manobal（即為後來的 Lisa）練舞的過程，她超強的舞蹈魅力引發眾人關注和討論。

這段泰國籍練習生的影片，讓 YG 娛樂的廣大粉絲期待不已，但當時除了那段練舞影片，以及照片、年紀以外，官方絲毫沒有透露更多關於她或是團體的訊息。直到隔了一個多月後，7 月 1 日，YG 娛樂再度於 YouTube 頻道公開四位練習生的影片「Future 2NE1」，這段影片釋出後，依舊保

持神祕感，但從片名可得知當時 BLACKPINK 的師姊團 2NE1 是韓國歌謠界中的個性女團第一位，特殊的風格無人能出其右，而 BLACKPINK 無疑是被賦予重大期待的新人團體，準備承接師姊 Girl Crush 的極致魅力。

Jennie 擔任師兄 G-Dragon MV 女主角，出道前早已頻頻亮相

在「Future 2NE1」的影片後，2012 年 8 月 29 日，第二位成員 Jennie 的影片正式釋出，同一年，她擔任師兄 G-Dragon 的迷你專輯《One of a Kind》主打歌〈那 XX〉 MV 的女主角。2013 年 1 月 15 日，第三位練習生 Jisoo 的照片在 YG 的部落格出現，官方透露新女團將於 2013 年上半年出道，但因為人員的變動及公司的政策搖擺不定，BLACKPINK 後來並未依照當時的時間表正式出道。

雖然未如期出道，但出道前，Jennie 就因與多位前輩

合作而有不少曝光，除了先前在 G-Dragon 的 MV 中擔任女主角，後來更擔任了同門歌手李遐怡、勝利及 G-Dragon 的歌曲伴唱者，甚至還與 YG 娛樂最大招牌的當紅炸子雞 G-Dragon 共同擔任音樂節目的演出者，因此 Jennie 在 BLACKPINK 未正式出道前，已逐漸為眾人熟知。

充滿變數的出道歷程，粉絲數度落空

　　BLACKPINK 在 2014 年初曾一度謠傳不會出道，因為有將近一年的時間，官方竟然沒有任何關於 YG 新女團出道的消息，也沒有再曝光任何成員的影片，加上原本預定的成員之一金恩菲離開 YG 娛樂，所以出道一事充滿變數。回顧 2014 年 YG 娛樂的動態，不僅有二人團體「樂童音樂家」、男子團體 WINNER 兩組新人團體，那時透過實境生存節目選出成員的 iKON 也即將出道，相比之下，自 2012 年就開始曝光練習生影片的 BLACKPINK 卻未有明確的消息，所以一度感覺不太樂觀。

2014 年 5 月，《K-pop Star》第三季選手張漢娜加入 YG 娛樂的消息曝光，許多人都在猜測，她是否也將成為新女團的一員，但後來證明只是謠傳。就在大家疑惑 YG 女團為何遲遲不出道後，韓國三星集團的時尚品牌「NONAGON」宣傳影片中，竟然出現了泰籍成員 Lisa 美麗的身影，此時，YG 娛樂透露這組沉潛以待的新女團即將出道。

同年 10 月，在韓國嘻哈團體 Epik High 的主打歌 MV 中，見到了 Jisoo 擔任女主角的倩影。之後，YG 娛樂推出的限定組合 HI 秀賢的主打歌〈我不一樣〉MV 中，Jisoo 再度參與演出，讓不少粉絲重燃希望，但直到年底卻始終沒有確切的出道消息。

BLACKPINK 的出道過程可說是一波三折，從 2012 年開始逐年釋出新女團的預備人選後，歷經多次推遲，最終於 2016 年 5 月 18 日，YG 娛樂透過媒體新聞稿發表了新女團將於同年夏季出道。

宣布出道日！BLACKPINK 正式誕生

　　YG 娛樂在 2016 年 5 月 30 日宣布，之後於每週三陸續公開正式成員，這對等待已久的粉絲來說，真是令人鼓舞又滿心歡喜的消息！2016 年 6 月 1 日，首位韓國籍成員 Jennie 正式曝光；6 月 8 日，第二位泰國籍成員 Lisa 也出現了；6 月 15 日，第三位韓籍成員 Jisoo 出場；6 月 22 日，第四位紐韓雙重國籍的成員 Rosé 壓軸登場。而最重要的是，2016 年 6 月 29 日，YG 娛樂正式公開新人女團組合名為「BLACKPINK」，並在 7 月 29 日宣告，她們將於 8 月 8 日晚間 8 時正式出道！

　　BLACKPINK 的團名帶有略為否定粉紅色是最美顏色的涵義，背後有著「漂亮並不代表全部魅力」的反轉意思，BLACK 象徵又壞又酷的個性、PINK 代表又甜又美的外表，反差的特色加上四位成員顏值、身材比例都是超級模特兒等級的厲害，因此被韓國網友公認為滿分的「完顏女團」。四位成員擁有外貌才華兼具的實力，每位成員於不同領域均具

有一等一的先驅地位，因此這組團體在出道時就不打算指定哪一位成員當隊長。

　　萬眾矚目的出道日終於底定，2016 年 8 月 8 日，BLACKPINK 於下午 3 點在韓國首爾舉行出道 Showcase，並公開首張單曲專輯《SQUARE ONE》收錄的歌曲〈WHISTLE〉、〈BOOMBAYAH〉MV 及珍貴的拍攝花絮，當天晚間 8 點，完整音源也透過各大媒體網站公開，讓許多人豎起了耳朵仔細聆聽。

出道作品打破新人團體紀錄，贏得「怪物新人」的封號

　　首張單曲專輯《SQUARE ONE》發行後，BLACKPINK 打破多重新人團體的紀錄，〈WHISTLE〉、〈BOOMBAYAH〉這兩首歌，在發布後馬上空降韓國主要音源網站的第一、第二位，〈WHISTLE〉更一路狂飆，連續 16 天佔據了八大數

位音樂網站音源排行榜冠軍，並包攬了六大網站的月排行冠軍，在韓國最具音樂權威、唯一受到政府認可的音樂綜合榜 Gaon Chart，夠嗆地拿下 8 月數位單曲、數位下載、串流媒體、移動通信的週榜及月榜冠軍，氣勢來勢洶洶。

夾帶著 YG 娛樂這家公司和旗下歌手於國際上的高人氣，身為 BIGBANG、2NE1 的師妹團，BLACKPINK 一出道就比其他新人團體受到更多矚目。因此在海外一推出單曲〈BOOMBAYAH〉，在師兄師姐的加持下，靠自身的實力拿下美國告示牌世界單曲榜冠軍，一鳴驚人的好成績，對於新人女團來說，絕對是一大鼓勵和強心針，她們更創下韓國流行音樂多項「第一」及「最短時間」的紀錄。

BLACKPINK 創下第一組以出道曲在 iChart 榜單上達成「完美殺手（Perfect All-Kill）」的團體歌手，並以〈BOOMBAYAH〉打破過往紀錄，成了「最短時間內破億瀏覽的出道曲 MV」及「瀏覽數最多的出道曲 MV」。另外，BLACKPINK 只花了短短的 14 天，就拿到出道後 SBS 音樂節目《人氣歌謠》的一位獎座；並在韓國偶像團體紀錄上，以

最短時間登上美國 iTunes 排行榜、告示牌排行榜。多項國內外令人眼睛一亮的成績和紀錄，不但證明了她們超群的實力和魅力，也成了當時最令人敬佩的「怪物新人」團體。

第二張作品火速乘勝追擊，國際關注度破表

　　雖然等了好幾年才正式出道，但好事總是多磨，BLACKPINK 出道旋即大獲全勝，這讓她們更有信心且乘勝追擊，在 2016 年 11 月 1 日，不到出道後的三個月內，以第二張單曲專輯《SQUARE TWO》回歸歌壇，這張作品為她們打下穩固的地位和人氣基礎。《SQUARE TWO》延續了《SQUARE ONE》的氣勢，發行後再創多項佳績外，其中收錄的兩首主打曲〈Playing with Fire〉與〈Stay〉推出後佔據了韓國主要數位音樂網站排行榜冠亞軍，並以兩天的時間登上美國 iTunes 排行榜冠軍，主打歌〈Playing with Fire〉更讓 BLACKPINK 二度坐上美國告示牌世界單曲榜冠軍寶座，這首歌更在 11 月 18 日攻下加拿大百強單曲榜

（Canadian Hot 100），成了韓國流行音樂史上首組登上
此排行榜的女團。

　　身為 2016 年出道的怪物新人女團，年末至 2017 年的
年初，BLACKPINK 交出了漂亮的年度成績單，她們以出道
音樂作品，橫掃韓國各大大型音樂頒獎典禮，幾乎包下了
全部頒獎典禮的「年度新人獎」，同時藉由典禮的舞台讓
更多海外媒體、粉絲認識，並對她們的表現開始關注。美
國知名《告示牌》雜誌特別以專欄文章讚許她們的出道曲
〈WHISTLE〉為「2016 年 20 大最佳 K-POP 歌曲」；在這之前，
BLACKPINK 也入圍過權威音樂雜誌《滾石》，並被評選為「不
可不知的 10 位藝人」，顯見她們被關注的程度不僅止於韓
國國內，在國際上也大受矚目。

四位成員家世背景驚人，一反富家女的驕縱形象

　　BLACKPINK 四位成員雄厚的家世背景，常常是韓國娛樂

新聞討論的話題,她們是演藝圈中唯一每位成員都是富二代的偶像團體,說她們含著金湯匙出生,一點也都不為過,但她們為了實現歌手的夢想,不因自己的背景而嬌生慣養,反而選擇年紀輕輕離開家庭,獨自進入娛樂公司打拼,歷經多年相當艱苦的練習生生涯才有今天的成績,可謂富家女的最佳榜樣。這也難怪 BLACKPINK 能成為現在紅遍全球、萬丈光芒、魅力四射的韓國女團,更被美國告示牌稱為「本時代最具影響力的組合之一」。

在節目《24/365 with BLACKPINK》 中,BLACKPINK 曾回憶起出道前的點點滴滴,辛酸的過往讓她們忍不住在鏡頭前真情落淚。她們表示,在練習生時期,常常一天只能吃一餐,而且當時還沒錢叫外送,每個月只能採買一次食物在宿舍煮,最常做來吃的食物是炒蛋配草莓果醬,或是淋上橄欖油的水餃,即使唯一的一頓飯常常一成不變,但她們當時仍甘之如飴。另外,最讓她們永生難忘、希望不要再重來一次的是,當時的宿舍環境不好,蟑螂、蜈蚣常常在房內出沒,讓她們相當害怕,而 Lisa 雖然年紀最小,卻敢膽徒手捉蜈蚣保護姊姊們呢!

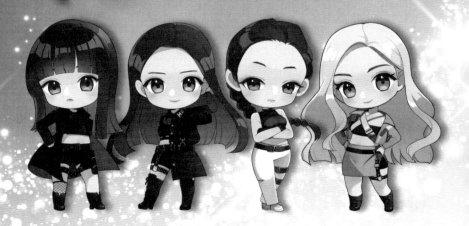

第 2 章

Jisoo

★暖心擔當領隊姐姐★

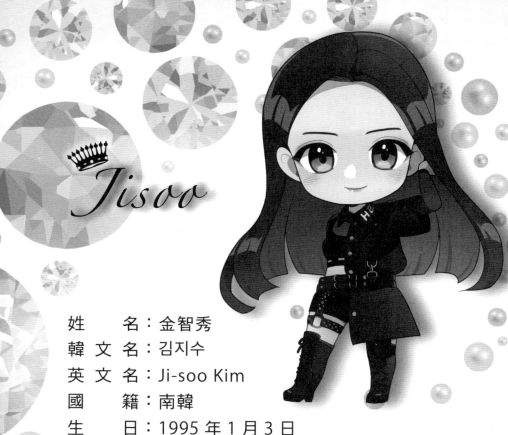

姓　　　名：金智秀

韓 文 名：김지수

英 文 名：Ji-soo Kim

國　　　籍：南韓

生　　　日：1995 年 1 月 3 日

星　　　座：魔羯座

身　　　高：162 公分

體　　　重：44 公斤

出 生 地：南韓京畿道軍浦市山本洞

暱　　　稱：天才智秀、綽號製造機、4½ 次元少
　　　　　　女、人間四月、人間 Dior、小湯唯、
　　　　　　（ChiChu）、chuchu

精通語言：韓語、日語、英語

團中擔當：領唱、門面

出道前的豐富歷練，造就了出道後的演藝成就

BLACKPINK 正式出道前，Jisoo 已活躍於 MV、電視廣告的演出，不但擔任同門藝人 Epik High 於 2014 年 10 月發行的第 8 張正規專輯《Shoebox》主打歌〈Spoiler〉MV 的女主角，並於同年出演限定組合 HI 秀賢單曲〈我不一樣〉的 MV，因此 Jisoo 在出道前就有許多豐富的演藝經歷。

2015 年起，Jisoo 陸續拍攝了 3C、手機遊戲等產品的廣告，最令人印象深刻的是，她與當紅男演員李敏鎬一起接拍了休閒背包品牌「新秀麗」的代言，羨煞了許多人，更與當時即將出道的同門師兄團體 iKON 一起為校服品牌「Smart Uniform Korea」代言，在鏡頭前展現了青春無敵的制服美少女魅力。

雖然以 BLACKPINK 女團出道，但其實 Jisoo 小時候的夢想是成為一名畫家或作家，踏入演藝圈成為藝人，並非她的第一志趣，然而她的志趣開始改變，是因為高中時期參加

了話劇社，進而對演戲產生興趣，因此她參加了 YG 娛樂的演員徵選順利出線！儘管，Jisoo 後來以歌手身分活躍於演藝圈，但 2016 年 BLACKPINK 出道前，她於 2015 年 5 月參與了 KBS 的電視劇《製作人的那些事》的演出，以客串演員的身分飾演綜藝節目《兩天一夜》的成員，算是 Jisoo 第一部戲劇作品。

雙親在演藝圈大有來頭，一家人都是高顏值

　　身為 BLACKPINK 一員的 Jisoo，有著顯赫的家庭背景，父親是娛樂公司的 CEO，與 YG 娛樂的楊社長是熟識的友人關係，在圈內更有著不少強大的人脈；母親是一名舞台劇演員，難怪 Jisoo 天生就擁有演藝細胞、巨星風采，其唱功和穩健的舞台魅力來自於家族遺傳和從小耳濡目染的影響。

　　雖然被許多人說有著強而有力的後台，但 Jisoo 私底下是靠自己的努力而成功，與一般勇於追求夢想的平凡女孩一

樣，並不因為父母的關係就怠惰或依賴。她更被傳為是朝鮮新羅皇族後裔，其本名姓氏「金」隸屬於「慶州金氏」，因此有人稱她舉手投足都充滿高雅貴族的氣質，足以成為新一代的女神，更被說是「神顏」的經典代表，而這些優勢也讓她成為時尚界精品寵兒。

被喻為 BLACKPINK「門面擔當」的 Jisoo，一家人都是神仙級的高顏值。Jisoo 的姐姐金智允，以前曾是航空公司的空姐，出演過韓國綜藝節目《為了孩子的國家》，清純出眾的面貌當時就受到大批觀眾關注，還被說與韓國女演員韓孝周相像，因而有「軍浦韓孝周」的美名。Jisoo 哥哥的外貌和身材也是一等一的帥氣，一點都不輸給韓國明星歐巴，許多粉絲都笑說，這一家人上輩子應該是拯救了宇宙，這輩子才會每一個都是人生勝利組。

隱形隊長，團中的暖心姊姊

　　Jisoo 與其他三位成員相比，是團內年紀略長的前輩。在團員的眼中，Jisoo 是一位溫暖的大姊姊，更是團內的隱形隊長。為什麼說是隱形隊長呢？因為 BLACKPINK 出道至今並沒有特別設立隊長一職，但個性使然之下，Jisoo 自然而然變成了團體中最穩固的精神支柱。

　　光說可能很難感受，但如果提到實際上 Jisoo 對妹妹們的照顧，每一段都是感人的故事。練習生時期，Jisoo 特別關照獨自從泰國到韓國打拼的外籍成員 Lisa，常常陪她練習韓文，甚至韓國過年期間，還直接把 Lisa 帶回家與她的家人一起過年，把她當成家人對待，深怕她在異鄉打拼太過孤獨。

　　另外，泰國籍成員 Lisa 參與綜藝節目《真正的男人》體驗辛苦的女兵生活，就算再苦她都當作吃補，從不曾因為工作艱辛流過眼淚，但當她一收到 Jisoo 的手寫信時，馬上就止不住淚水，真情流露的畫面感動不少人。而在 Jennie 的

SOLO 舞台初登場時，Jisoo 的舉動更讓人看到她對妹妹們的用心，她把特別訂製的貼紙貼在飲料上，親自送給工作人員替 Jennie 的 SOLO 初舞台暖心應援。這麼貼心的 Jisoo 難怪能受到團員們的愛戴，一直被廣大粉絲們所喜愛。

演歌舞主持四棲，全方位才華創造不同舞台

Jisoo 擅長唱歌、跳舞也熱衷演戲外，主持功力更備受肯定。2016 年 9 月 4 日，她曾替 TWICE 成員定延代班主持 SBS 音樂節目《人氣歌謠》，與孔昇延、金珉碩攜手主持現場節目，意外獲得正面評價而繼續擔任主持工作。2017 年 2 月 5 日，Jisoo 正式成為主持人，與 GOT7 成員珍榮、NCT 成員道英成為固定主持班底，一女兩男的組合深受觀眾青睞，主持工作一直持續至 2018 年 2 月 4 日，那一年的歷練讓她在演藝事業上成長許多，更為自己的多元發展交出了漂亮的成績單。

2020 年，Jisoo 接拍了 Disney+ 的電視劇《雪降花》，這不但是她第一次擔任戲劇女主角，也是她以演員金智秀的名號正式出道的戲劇作品。《雪降花》在韓國於 2021 年 12 月 18 日首播，男主角由當時的大勢演員丁海寅擔任，兩人的搭配清新又吸睛，完美詮釋了與時代相違背的浪漫愛情故事。

《雪降花》以 1987 年的首爾為時代背景。故事敘述全身傷出現在女生宿舍裡的武裝間諜林守護（丁海寅 飾），在危機中遇見了女大學生殷英路（金智秀 飾），她幫他隱藏祕密身分與治療外傷，兩人夜以繼日相處後迸出了愛情火花，但萬萬沒想到，守護卻接到了殺掉英路的任務。首次正式以演員身分挑戰戲劇演出，Jisoo 在《雪降花》中自然不做作的演技令人難忘，而戲中她復古的優雅造型也獲得不少人讚賞，引起不少女生爭相模仿。

Jisoo 在 BLACKPINK 出道前，就曾經客串出演 IU、金秀賢、孔曉振等一線演員主演的電視劇《製作人的那些事》。出道後，Jisoo 也曾於宋仲基主演的《阿斯達年代記》中客

串演出他的前女友「世娜萊」。種種的演戲經歷，讓 Jisoo 對於電視劇的演出駕輕就熟，也成為 BLACKPINK 中第一位出演戲劇的成員。

時尚指標，眾所矚目的 Dior 全球代言人

《雪降花》播出前，Jisoo 在首爾的製作發布會上，以一身前短後長的 Dior 黑色小禮服亮相，身為品牌代言人的她，完美展現了典雅的黑色禮服，沙漏型的剪裁凸顯好身材，領口以黑色蕾絲點綴的設計更顯韻味，裙襬的設計則以立體內襯展現出迷人的華麗感。外表甜美擁有時尚感的 Jisoo，還是 Dior 欽點的韓國地區彩妝大使，品牌更宣布她為 Dior 時尚與美妝的「雙線全球大使」，Jisoo 成了亞洲首位與美國好萊塢巨星珍妮佛勞倫斯並列的唯一代言人，顯見她的時尚魅力和影響力深受國際認可。

Dior 的全球總裁 Pietro Beccari 曾開玩笑公開地表示：

「如果 YG 娛樂哪天與 Jisoo 不再續約，請務必聯繫我，我一定會把她帶走！」這番話聽起來真是豪邁，Jisoo 毫無疑問被 Dior 品牌捧在手心裡疼愛啊！雖然 Jisoo 現在是人們口中的「神顏」、「女神」、「時尚指標」，但小時候的她對自己的外貌卻沒有信心。在紀錄片《BLACKPINK： Light Up The Sky》中，Jisoo 曾經說小時候因為長得不好看，被親戚說是外面撿來的小孩，更因一對天生的招風耳而被戲稱「猴子」。

在綜藝節目《認識的哥哥》上，Jisoo 也說過，剛出道時，覺得自己的臉頰無肉，在螢幕上看起來比較沒有人緣，因此她會在拍攝工作安排的前一天，特地吃泡麵使自己的臉頰看起來膨潤一點，這樣在鏡頭前就會比較可愛。是不是萬萬想不到呢？當今的韓國女神，小時候和出道初期，竟然對自己的外貌沒有自信呢！

努力不懈的精神，不斷充實內外精進自我

　　Jisoo 的人氣未必是 BLACKPINK 中最高的一位，但無論是跳舞或演唱，Jisoo 私底下都下了許多苦工和時間練習，在歌唱和舞蹈方面，她或許不是團中最亮眼，但隨著 BLACKPINK 每次舞台回歸，Jisoo 的表演實力卻一直上升，她的努力和成長皆有目共睹，認真的態度加上漂亮的外貌，難怪人氣隨著出道多年而直線上升，Jisoo 正是屬於那種默默耕耘而慢慢累積越來越多粉絲的實力偶像！

　　不熟識 Jisoo 的人，可能會以為外表看似文靜的她個性內向，但殊不知她骨子裡是古靈精怪的性格，開朗活潑的個性讓粉絲感覺零距離，愛護她的粉絲們還幫她取了個「四次元少女」的外號。此外，Jisoo 是 BLACKPINK 團裡面綜藝感最強的成員，機靈的反應和清晰的口條，讓她成了團體的主要發言人。

　　上進的 Jisoo 為了加強語言能力，曾特地請 Jennie 當她

的「英文老師」幫她加強英文，努力不懈的精神實屬榜樣，不斷充實自我的她，難怪能有今日的成績和地位。不僅是加強表演技能、語言實力，Jisoo 能夠擁有女生羨慕的螞蟻腰，也全拜她養成做瑜伽的習慣，以維持纖細的體態，持之以恆的毅力，著實令人敬佩。

不為人知的小祕密：網癮少女、辣椒終結者

　　BLACKPINK 的粉絲們應該早都知道 Jisoo 在演藝圈中，是出了名的愛打電動，著迷的程度不輸給愛玩遊戲的男藝人。Jisoo 對遊戲著迷的程度，連團內成員 Rosé 都忍不住爆料說：「Jisoo 常常自己關在房間內，把自己的房間當成網咖在裡面打電動。」韓國女藝人 Somi 也加碼爆料過，同為遊戲愛好者，她們倆常在三更半夜約定好在「動物森友會」中見面，而且非常喜歡照顧人的 Jisoo，還大方地把 25000 元金幣給她使用，不管是工作或私生活，實體或虛擬，Jisoo 都喜歡照顧別人，與她成為朋友或在同一團體，真的好幸福啊！

此外，Jisoo 是重口味的辛辣愛好者，或者可直接說她是「辣椒終結者」。她曾在韓國綜藝節目《美味的廣場》中表示，到餐廳點菜時，她會毫不猶豫以紅通通的餐點為主，嗜辣成癮；當時節目製作單位為了迎合她重度嗜辣，特地準備加了 20 根辣椒的韓國拉麵作為早餐，讓現場參與錄影的人享用，正當大家都吃到滿身大汗時，唯有 Jisoo 輕鬆地吃得津津有味，完全不覺得加了 20 根辣椒的麵有多辣，真的是名副其實的「辣妹」！

2023 年以個人歌手出道，專輯《ME》大獲全勝

繼 Lisa、Rosé、Jennie 推出個人單曲專輯後，2023 年 3 月 31 日輪到壓軸登場的 Jisoo 囉！她的 SOLO 個人專輯《ME》預購時打破 100 萬張的新紀錄，證明了粉絲們於發行前的高度期待，而發行後的成績更是亮眼，最後以 130 萬張的銷售成績突破韓國單飛女歌手的銷售最高紀錄，BLACKPINK 真的是合體力量大、單飛也強大的第一女團。

　　Jisoo 的 SOLO 專輯《ME》主打歌〈FLOWER〉以 Next Day、Same Time、Same Place 三章節分別唱出自練習生時期至出道後的心路歷程。有別於團體 BLACKPINK 給人的 Girl Crush 印象，Jisoo 以溫柔的「花」為主題貫穿整張專輯的精神，強調花朵看似不堪一擊卻又強韌無比的生命力，以此作為 Jisoo 性格的比喻，而這首歌曲一推出，不但大眾琅琅上口紛紛學起「開花舞」，許多公眾人物也跟上這股熱潮，在網路上傳了開花舞的影片。

　　「我沒關係」是 SOLO 專輯《ME》中最常出現的一句話，而這也是 Jisoo 在公眾場合、鎂光燈外，一直以來給人的堅強印象。她不但是團中最暖心的大姊姊，即使自己有點膽小，但會為了保護妹妹們而挺身而出，因此「我沒關係」這句話，彷彿是 Jisoo 為自己打氣的話，也象徵這張作品想要傳達給大眾的禮物：如果對人生感到迷惑，請告訴自己沒關係、替自己打氣，每個人都是一朵美麗的花，或許花開後會凋零，但一定會留下獨特的花香，歷久而彌新。

　　Jisoo 的 SOLO 專輯《ME》發行時間，暗藏了小小的

驚喜和亮點，若將 3 月 31 日這個日期的數字倒過來觀察，1303 這數字的 13 代表 Jisoo 的生日 1 月 3 日，而 03 與 Jisoo 的 YouTube 頻道「幸福指數 103%」有著相似之處。愛心不落人後、人美心也美的她，還將個人 YouTube 頻道的收益全數捐做公益用途，暖心的大姊姊不只照顧成員、朋友、粉絲，連社會弱勢族群也一併送暖了，這麼棒的女神偶像有誰不愛呢？

接受多家媒體專訪，透露不為人知的心情

優雅美麗的 Jisoo 為 SOLO 專輯進行宣傳時，接受了許多媒體專訪，更意外地透露了不為人知的小祕密。Jisoo 一不小心說出自己童年時曾吃過報紙的糗事，她說一開始是舔美勞用的手工紙，但發現味道不太好，便決定嘗試看看報紙的滋味，沒想到相比之下，覺得報紙還算好吃，直到後來舔了衛生紙，覺得味道不佳後，她才完全戒掉吃紙的習慣，這段童年回憶真是荒謬的可愛啊！請大家千萬不要模仿哦！

　　說到吃，Jisoo 表示自己非常喜歡吃火鍋，BLACKPINK
到海外工作，如果當地有火鍋餐廳，四個人一定會很有默契
地說要吃火鍋，而 BLACKPINK 兩次來台也都真的吃了火鍋！
Jisoo 加碼爆料，曾有一次餐廳只開到晚上 8 點，但她真的
很想吃，只好打電話到餐廳請店家晚點打烊，為了吃到火鍋，
Jisoo 真的很拼命呢！很多人都覺得吃火鍋容易變胖，Jisoo
在大啖美食的同時也會擔憂身材，但有時候就是擋不住吃貨
本色，她表示，同團的其他三位成員身材都非常纖細，讓愛
吃的她知道就算愛吃也要好好維持身材。

　　Jisoo 是團中最後一位推出 SOLO 專輯的人，原本以為
她會因此壓力很大，但她卻意外地說，不是完全沒有壓力，
但實際上做了後，壓力比想像中的小。Jisoo 還表示，自己
的長處之一就是抗壓性很高，不愧是 BLACKPINK 中的歐尼，
她分享自己的正面想法說：「如果我做了一件事，自己已經
盡力了，但其他部分是無法改變的，我會認為那是其他的問
題，不是自己不夠好。即使有時會因為一些事傷心難過，但
我通常睡一覺起來就沒事了，很能自我調適心情。」

第 3 章

Lisa

★反差魅力舞蹈精靈★

Lisa

本　　　名：Lalisa Manobal
國　　　籍：泰國
生　　　日：1997 年 3 月 27 日
星　　　座：牡羊座
身　　　高：167 公分
體　　　重：45 公斤
出　生　地：泰國
暱　　　稱：人間芭比、IG 女王、舞蹈天才、
　　　　　　舞蹈機器
精通語言：泰國、韓語、日語、英語
團中擔當：主領舞、副 Rapper、忙內

泰國選拔賽奪冠，離鄉背井勇闖韓國演藝圈

Lisa 本名為 Lalisa Manobal，她的少女時代在韓國苦悶的練習生活中度過。14 歲一個人離開自己的家鄉泰國，獨自到首爾闖蕩，進入 YG 娛樂當練習生，這一切比韓國籍成員的練習生生活還要辛苦。回想那年，14 歲的 Lisa 在 YG 娛樂的泰國選拔賽上，以驚人的舞蹈實力打敗 4000 人得到了第一名後，便展開了五年的韓國練習生磨練生涯。

現在成為巨星的 Lisa，談到自己剛到韓國的前三個月，可說是畢生難忘的人生經驗，Lisa 說：「當時一個人搭飛機到韓國，人生地不熟的，加上那時韓文不好，一開始，天天打電話回家跟媽媽哭訴寂寞。幸好有 BLACKPINK 的其他成員關照，不但會帶我去吃飯逛街、到處旅行，還教我說韓文，讓我更能融入當地生活和文化，如果沒有她們陪伴，我想我無法撐過那段期間，而且現在我的韓文也不會那麼流利。」

YG 娛樂首位外國藝人，「舞蹈天才」非她莫屬

在 BLACKPINK 出道前，YG 娛樂二十多年來從來不曾簽過外國籍的藝人，泰國籍的 Lisa 是首位從 YG 娛樂出道的外國人，可見她絕對有過人之處讓 YG 娛樂打破慣例。也許是因為在團體中排行老么，Lisa 將喜歡撒嬌的性格融入了語言中，聽她講韓文時，不但能感受到她流利的韓語表達，還能聽到一股可愛的音調，讓人特別喜歡這位泰國來的成員。

在韓國當了五年練習生的她，驚人的顏值與舞台實力都不容小覷。在團中她是公認的「舞蹈擔當」，手長腳長、身材比例完美的她，跳舞的動作有著自己獨具一格的 style，因此有「舞蹈天才」的美名，而除了舞蹈專長外，她也是團中主 Rapper 的角色。

BLACKPINK 的成員 Jennie 曾經大讚說：「練習生時期，Lisa 每一次評測都獲得 A 的成績！」可見隻身在韓國打拼的 Lisa 即使內心寂寞，但卻非常努力準備出道。出道前，舞技

純熟的 Lisa 在 2013 年，也被 YG 娛樂安排擔任 BIGBANG 太陽的歌曲〈Ringa Linga〉的 MV 舞者，她在裡頭大展跳舞長才被許多人看見。愛跳舞的 Lisa 將自己的興趣和專長發揚光大，開設了名為「Lilifilm Official」的 YouTube 舞蹈頻道，許多愛跳舞的人也會 follow 她的影片學舞，受益良多。

在綜藝節目《青春有你》中，擔任舞蹈導師的 Lisa，不僅為觀眾帶來了精彩的舞台演出，也鼓勵訓練生們勇敢去嘗試。而她在舞蹈的專業頂尖程度，更讓成員們以她為榮地說：「我們都稱呼 Lisa 是 BLACKPINK 中的跳舞機器！」Lisa 在台上的氣場超強，一跳舞馬上吸引眾人目光，一開口唱 Rap 也馬上能掌控全場，實力派的忙內真的替這個團體加了不少分，更累積了許多粉絲。而 Lisa 私底下喜歡用超軟萌的聲音撒嬌，這樣的反轉魅力也獲得了粉絲的喜愛。

與 GOT7 成員 BamBam 為同鄉舊識，異地打拼互相扶持

　　JYP 娛樂男團 GOT7 泰籍成員 BamBam，曾和 Lisa 在泰國隸屬同一個舞團「We Zaa Cool」，兩人傑出的表現也讓韓國演藝圈對於泰國來的練習生刮目相看。2019 年，Lisa 和 BamBam 在「泰國 AIS 30 週年慶典」上合體演出，引發廣大粉絲們討論，更稱他們是史上顏值最高的青梅竹馬，從那時起就可以感受到他們的默契和交情。

　　同為異地發展的藝人，BamBam 在 Lisa 受到委曲時，展現了男子氣概勇敢保護她。有次 Lisa 素顏的照片遭受種族歧視的攻擊，在網路被批評為「化妝前後簡直是兩個人」、「沒上妝時就像是一位平凡到不行的泰國女孩」，對此惡意評論，BamBam 第一時間就上網力挺並鼓勵她，還強調出道前兩人原本就是好朋友，時間一定會證明她的優點。

　　此外，Lisa 的演藝圈好朋友，還有女團 (G)I-DLE 的泰

國籍成員 Minnie，不僅曾以實際行動力挺 Lisa，即使工作行程繁忙，仍抽空至現場觀賞 BLACKPINK 的演唱會，證明同鄉的好情誼呢！而 (G)I-DLE 當今聲勢也勢如破竹，雖不及 BLACKPINK 的聲勢，但也以 2023 年超紅單曲〈Queen Card〉緊追在後，人氣備受看漲。

 家世背景大有來頭，與繼父感情甚篤

小時候 Lisa 父母離異，母親再婚嫁給泰籍瑞士人保羅馬庫斯·布魯施韋勒（Paul Markus Bruschweiler），Lisa 這位現年 60 多歲的繼父，是獲得世界認證的頂級泰式料理大廚，在米其林餐廳擔任主廚，也在曼谷開設泰式廚藝專門學校。Lisa 的母親則是泰國名門望族的女兒，據聞是「泰國前20% 的有錢人家」，家族地位在泰國不同凡響，所以 Lisa 不僅是「富二代」更可說是「富三代」，有網友甚至開玩笑說，如果有哪位男生未來娶到 Lisa，不僅幸福抱得美人歸，還能少奮鬥好幾十年。

　　Lisa 從小與繼父感情融洽，在 BLACKPINK 的 YouTube 頻道中，Lisa 的家人也露過面。私下 Lisa 與父母的互動相當親暱，超愛跟父母撒嬌，在雙親面前，她完全就是個惹人疼愛的小女孩，甚至有媒體拍到她在機場像無尾熊一樣抱著繼父，溫馨可愛的畫面令人印象深刻呢！

　　到韓國發展前，Lisa 曾在泰國排名前 25 名的私立國際學校 Praphamontree 就讀，父母不僅重視她的教育，更從小培養她的興趣，送她至舞蹈教室學跳舞，造就她出眾的舞蹈才華。出道前，她就非常喜歡韓國音樂和團體，特別是後來變成她師兄師姊的 BIGBANG、2NE1。因此當 Lisa 有機會圓夢時，她的父母全心支持她追求夢想，因為他們都明白 Lisa 有多熱愛舞蹈和歌唱。

IG 女王非她莫屬，粉絲追蹤人數超過 BTS

　　Lisa 有「人間芭比」的稱號，她憑著高挑的身材與

精緻完美的臉蛋，2020 年被選為「亞太區最美臉孔的女星」。Lisa 更是萬眾矚目的「IG 女王」，追蹤人數高達九千八百多萬人，可見她的動態在全球都備受關注。她不僅是 BLACKPINK 成員中 IG 追蹤人數最多的，更比韓國男子天團 BTS 防彈少年團多了兩千萬的追蹤人數。

在現今的社群時代下，粉絲人數就等同於人氣指數。而追蹤她的粉絲中有哪些藝人，更代表了 Lisa 在演藝圈的人脈和地位被認可的程度。她的超高人氣和魅力，連美國歌手小賈斯汀都無法擋，成了追蹤她的粉絲，而 Lisa 還曾被泰勒絲欽點擔任演唱會嘉賓。此外，印尼亞裔歌手 NIKI 也是 Lisa 的好友，Lisa 曾表示非常欣賞 NIKI 這位歌手，還曾到場支持 NIKI 的現場演出活動，她的朋友圈十分國際化，根本是娛樂圈中的稱職「外交官」。

另外，香港喜劇天王周星馳在開設 IG 後，面對粉絲的提問時，也曾表態 BLACKPINK 成員中最喜歡的是 Lisa。沒想到貴為國際巨星的星爺，也關注了韓國娛樂動態，代表 BLACKPINK 的魅力連天王都著迷。

時尚精品代言人，OOTD 成了討論話題

　　Lisa 因超不科學的完美身材及過人的舞蹈實力，擁有「舞台王者」的封號，更是目前 BLACKPINK 成員中聲量最大的成員。2020 年，她成為名牌精品 Celine 的全球首位品牌大使，隔年跨足精品珠寶，更成了 Bvlgari 寶格麗的全球代言人，穿的、戴的都是品牌精品，身價也再次飆漲！

　　Lisa 曾因為 YouTube 頻道的舞蹈影片在推特上掀起「Lisa 腿之亂」，影片中，Lisa 白色短版貼身針織上衣搭配黑色性感短褲、黑色漆皮膝上靴，整體身材比例看起來超級完美，網友甚至說「Lisa 的螞蟻腰下根本全都是腿！」她更展現了性感優美的舞姿，露出逆天的長腿，加上魅惑的眼神讓粉絲直呼太逼人，當時影片火速累積了兩千萬的點閱人次，始料未及的是，推特上歐美明星們竟與網友玩起了「Lisa 之腿 P 圖大賽」，而且一發不可收拾。

　　最爆笑的是，Netflix、Fox 將自家卡通人物 P 成 Lisa 的

美腿，引發梗圖傳播效應，網友更評論說，Lisa 的腿可讓任何人或卡通人物變性感，想 P 上 Lisa 美腿的人證明所言不假，可以上網找找相關圖片，或試試自己是否因為 P 上 Lisa 的腿而性感加分！

驚人的身體密碼：螞蟻腰 + 大長腿 + 直角肩

之前曾有工作人員爆料 Lisa 驚人的身體密碼，身高 167 公分的她，只有 45 公斤，纖細的腰圍只有 51 公分，因此被眾人稱為「螞蟻腰」，她曾在拍攝時尚雜誌時，將髮帶當作腰帶使用。不只眾人稱羨她不科學的身材，她的肩膀曲線也引起討論，更有網友拍過野生 Lisa 的照片，畫面中她的「超直角」肩膀搭配小蠻腰和大長腿，令人驚呼連連，而她的身形更是女性夢寐以求的範本。

Lisa 世界認證的好身材除了天生麗質，自小就愛跳舞，以及從練習生時期就進行高密度的舞蹈練習，也是維持身材

的主要因素。此外，Lisa 還是位熱衷衝浪的女孩，特別是衝浪結合傳統手划槳板的運動讓她深深著迷，她曾分享說：「這項運動對於訓練核心肌群很有效，也是我保持身材的獨門祕技之一，想變美的女生要記得動起來！」

個人首張專輯《LALISA》，榮獲七項金氏世界紀錄

　　酷帥霸氣與性感女人味兼具的 Lisa，擁有讓人過目不忘的特色，天生就是當明星的料，她曾被美國電影評論網站「TC Candler」選為 2019「亞太區百大最美臉蛋」之一。高超絢爛的舞技和精緻深邃的五官，展現出不同於其他三位成員的魅力，也以超短時間在全球累積了火紅人氣。2021 年，Lisa 以個人名義推出了首張專輯《LALISA》，得到超乎預期的迴響，同名主打歌〈LALISA〉上線兩天即打破韓國 SOLO 歌手最短時間內破億的歌曲紀錄！

　　此外，首張專輯《LALISA》第一週銷量即突破 80 萬張，這項紀錄也讓 Lisa 成了第一位擁有如此高銷量紀錄的韓國 SOLO 女歌手，更以此張專輯在美國告示牌稱霸長達 41 週之久，還獲得德國 Bravo Otto「最佳國際新人獎」，這是韓國首次有歌手拿下這個獎項，此獎項別具意義，因為一代傳奇巨星麥可傑克森、流行天后碧昂絲都曾以新人之姿拿下此獎。

　　Lisa 打破了七項金氏世界紀錄，包括 2021 年「MV 發布後 24 小時內達 YouTube 播放量最高的個人歌手」、「MV 發布後 24 小時內 YouTube 播放次數最高的 K-pop 個人歌手」；2022 年「Instagram 粉絲數最多 K-pop 藝人」、「MTV 音樂錄影帶大獎首位拿下 K-pop 個人歌手獎的藝人」、「MTV 歐洲音樂大獎首位獲獎 K-pop 個人歌手獎的藝人」；2023 年「在 Spotify 上最快達到 10 億流量的 K-POP 女歌手」、「首張 K-POP 藝人在 Spotify 達到 10 億流量的專輯」。從上述獎項認可，就可知道 Lisa 在全球音樂領域的影響力，絕不只侷限於韓國、亞洲地區，全球都為了她的魅力著迷不已，可稱得上是國際一流的女星，「最佳國際新人」實至名歸！

2023 年 9 月底，Lisa 更受邀至法國巴黎擔任「瘋馬秀」的表演嘉賓，瘋馬秀與紅磨坊、麗都秀並稱巴黎三大秀。瘋馬秀以燈光及歌舞創造超越視覺的饗宴，不過因其表演特色為幾乎全裸的女舞者，因此當 Lisa 宣布參與演出時，引起不小的話題和正反面聲浪，不過若以藝術的角度來看，Lisa 能登上這場秀也是史無前例的挑戰和突破了！

擅長攝影、愛貓成癡，曾遭前經紀人高額詐騙

除了熱愛唱跳與時尚，Lisa 也酷愛攝影，從 2020 年開始，Lisa 每年在自己生日時，都會推出限量版攝影作品集，透過影像畫面，與粉絲們一起分享日常點滴、所見所聞。攝影作品集中收錄了 Lisa 的生活及工作紀實，還有她私下和親朋好友們的聚會、與 BLACKPINK 成員們下了舞台後的互動，這些珍貴的畫面都在攝影作品集中，說她是「最美攝影師」應該不會有人反對吧？

　　BLACKPINK 之中，就屬 Lisa 最喜歡養寵物了，在她自己的 YouTube 頻道「Lilifilm Official」裡，向大家介紹過自己養的五隻貓，牠們是 Leo、Luca、Lili、Lousi、Lego，除了養貓，後來 Lisa 又養了一隻杜賓幼犬 Love，共六隻寵物超級熱鬧！最有趣的是，Lisa 的寵物包含貓咪、狗狗皆以 L 開頭為名，與她眾所皆知的藝名 Lisa 一樣是 L 開頭，簡直是 L 軍團的概念，可見 Lisa 熱愛毛小孩的程度堪比家人一般，真是太有愛了！

　　家世不凡的 Lisa，以韓團 BLACKPINK 出道後走紅，人氣爆棚，高收入也成了前經紀人覬覦的對象。韓國媒體曾報導，Lisa 被前經紀人以打聽房地產投資的藉口詐騙了高達 10 億韓元（大約台幣 2445 萬元），而事實上錢並非拿去投資，而是從事非法賭博。善良的 Lisa 當時不想把事情鬧大，她認為之前受過對方不少工作上的幫助，後來在 YG 娛樂協調後，對方也償還了一部分的債務，並完成後續的協定內容，此事就此了結。

視瀏海為生命，熱衷帽子穿搭

　　Lisa 的高辨識度除了天生的美貌外，招牌的妹妹頭瀏海更是原因之一！不過，許多粉絲們都討論過，為什麼風再怎麼大、舞蹈動作再怎麼大，她的妹妹頭瀏海永遠會乖乖地不分離呢？特別是 2019 年時，BLACKPINK 在美國科切拉音樂節演出時，那時一陣強風把 Jisoo、Jennie、Rosé 三人的頭髮都吹得亂亂的，只有 Lisa 的瀏海不動如山，令人驚訝不已。

　　談起 Lisa 的招牌瀏海，在韓國綜藝節目《認識的哥哥》中 Jisoo 曾爆料，Lisa 視瀏海為生命，任何人都不可碰她的瀏海。Lisa 開玩笑回應，若要掀開她的瀏海，要先付韓幣一百億才行，沒想到 3 年後，Lisa 出席一場精品派對時竟然把瀏海往上梳，以盤髮造型現身，真是一大突破啊，而很多粉絲也紛紛搞笑在網路上問說：「Lisa 是不是真的收了韓幣一百億啊？」

　　除了重視瀏海造型，Lisa 還喜歡各式各樣的帽子穿搭，

不管是可愛的裙裝、休閒的個性帽 T，或是制服學院風，Lisa
常常戴上不同款式的帽子做搭配，引起少女粉絲們競相模仿。
如果 Lisa 哪天推出屬於自己品牌的帽子，應該會非常熱銷，
而且還能讓女孩們穿搭更時髦有型哦！

第 4 章

Jennie

★ 風格多變 SOLO 女王 ★

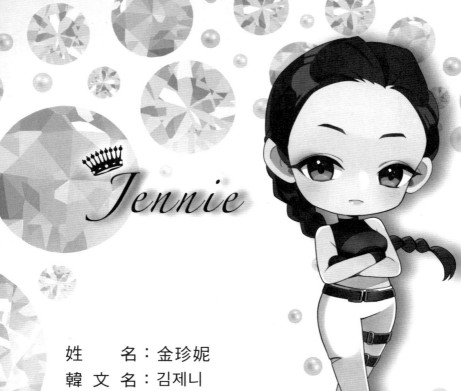

Jennie

姓　　　名：金珍妮
韓 文 名：김제니
英 文 名：Jennie Kim
國　　　籍：韓國籍
生　　　日：1996 年 1 月 16 日
星　　　座：魔羯座
身　　　高：163 公分
體　　　重：42 公斤
出 生 地：韓國首爾市江南區清潭洞
暱　　　稱：人間香奈兒、男神收割機、餃子妮、
　　　　　　妮妮、Mandu（餃子）
精通語言：韓語、英語、日語
團中擔當：主 Rapper、領唱

留學紐西蘭，養成絕佳的外語能力

擁有一張「高級臉」的 Jennie，被韓國媒體封為「人間香奈兒」，這封號並非空穴來風，出生於首爾「富人村」江南區清潭洞的她，家世背景大有來頭。Jennie 是家中獨生女，身為家裡的「掌上明珠」，從小備受父母疼愛，她的父親是韓國大型醫療機構的股東，母親擅長投資，曾有傳言說她持有 YG 娛樂公司的股份，但無法證實是否屬實；再追溯到上一代，她的祖父是韓國知名企業的理事長，說她是韓國富家女一點也不為過。

Jennie 小時候與母親到紐西蘭旅行，因為喜歡那裡的環境和生活模式，10 歲時就被送往紐西蘭留學五年，就讀當地的貴族學校 ACG Parnell College，一學期的學費高達 73 萬台幣，不是一般家庭可以負擔得起。接受西方開放式教育的 Jennie，很快就適應學校生活，不但入境隨俗說了一口流利的英文，也養成獨立自主的個性，擴展了看事情的角度與思考方向。

 ## 當了七年練習生，「神祕少女」現身引起鄉民廣大熱搜

　　透過徵選成功進入 YG 娛樂公司成為練習生後，Jennie 離開家庭溫暖的羽翼，跳脫舒適圈展開漫長的練習生生涯，雖然歷經重重難關和考驗，但她卻始終堅持夢想沒有放棄。讓她印象最深刻的是，練習生每個月都會有考核，沒有通過考核的練習生就必須離開團體，那段練習生的生活，面對「分離」是最讓她難以釋懷的事情。

　　BLACKPINK 正式出道之前，Jennie 擔任練習生長達 7 年的時間，漫長的日子除了等待出道，就是認真充實自己的實力。她第一次出現在大眾面前，是在 2012 年首次公開露面的 rap 影片裡，那段影片受到熱烈迴響，網友還稱她為「神祕少女」，這也是她第一次被公開稱呼的名號，還登上當時韓國各大網站的檢索詞排行榜第一位，可見大家對她有多好奇和關注。之後，Jennie 與師兄 G-Dragon 合作 MV，讓人記憶深刻，她的大將之風從出道前就展露無疑，難怪會是

BLACKPINK 首位公開露面的成員。

團中首位 SOLO 出道的成員，韓國本地音源 All Kill 超強

　　BLACKPINK 正式出道後，相隔短短兩年的時間，Jennie 即以 SOLO 歌手出道推出首張個人專輯《SOLO》，而她也是四位成員中最早 SOLO 出道的成員。

　　2018 年 11 月，Jennie 作為團中的 SOLO 前鋒，一首〈SOLO〉推出馬上殺遍全球各地，而她性感又不失純潔的經典露肩造型，看起來絕美又空靈。最厲害的是，她的 SOLO 作品一推出，在競爭激烈的韓國本地音源榜單竟然 All Kill，這麼好的成績對她和其他當時尚未推出 SOLO 作品的成員，無疑是一劑強心針，再次證明團體、個人都有高人氣！

　　除了攻破本地排行，〈SOLO〉單曲發行當日更橫掃

42 個國家的 iTunes 歌曲排行榜冠軍，打破當時 K-POP 女歌手在 iTunes 歌曲類別奪下最多國家榜單冠軍的紀錄。而 Jennie 的個人作品《SOLO》大成功，被大眾視為是奠定了日後 BLACKPINK 最強女團地位的關鍵之一，更是四位成員發展個人工作時的強大後盾。

2023 年 10 月 6 日，睽違五年，Jennie 再次以 SOLO 單曲和大家見面，這首〈YOU AND ME〉其實早在前一年的 10 月於首爾演唱會上首度曝光過，當時這首極具 Jennie 特有風格的歌曲，完美展現出她專屬的舞台魅力，讓人十分期待，沒想到就這樣隔了一年，官方才以正式舞蹈版 MV 推出，影片中她以雙馬尾髮型和緊身短裙現身，可愛又迷人，彷彿化身月光仙子降臨舞台，並在月球前，與 MV 男主角跳起浪漫的雙人舞，讓人離不開視線！

獨樹一格的時尚風格，被封為「女版 GD」

BLACKPINK 中 Jennie 算是特別顯眼的成員，出道後成為首位 SOLO 的成員，完全不令人意外，她的實力和外貌都不在話下，在團體裡，她擔當饒舌、歌唱，台風和舞蹈魅力也受到肯定與喜愛，甚至還有人稱她為「女版 GD」，可見她的地位和風格超群，不僅是舞台魅力，最重要的是，Jennie 連 GD 在時尚界的地位也一併承襲了。

Jennie 的長相充滿各種魅力，集結可愛、性感、厭世，最重要的是與生俱來的「高級臉」，看起來有點距離但又充滿優雅自信，而這種反差的形象也吸引了時尚品牌的注意，成為不少國際知名品牌的代言人，最值得一提的就是「香奈兒」，這品牌不找「人間香奈兒」之稱的 Jennie 代言，還有誰比她更適合呢？

Jennie 成為香奈兒代言人之前就對這個品牌非常熟悉，她的母親在她小時候就曾買過香奈兒經典外套給她，之前

Jennie 不太會主動拿媽媽買的衣服來穿，但後來卻會去翻媽媽的衣櫃，找找看有什麼復古又時髦的衣服來搭配！ 2018 年，巴黎香奈兒的秀場上，Jennie 當天身穿淡藍色外套，內搭則是媽媽的香奈兒衣服，她們母女是共享時尚風格的最佳典範，跨世代交流依舊穿出好品味和風格。

　　從 Jennie 的 IG 社群照片上，便可察覺她對香奈兒這個經典品牌有著高忠誠度，加上天生的貴族氣場使她能輕鬆駕馭。她的穿搭功力常常引起好評，更有時尚評論家稱她懂得多變的混搭風，而且不管是甜美、高貴、氣質、酷帥、休閒，都能詮釋出屬於自己的風格。此外，Jennie 還是潮流品牌喜愛合作的藝人，眼鏡品牌 Gentle Monster 就曾看中 Jennie 的人氣和才華，與她合作推出由她親自設計的聯名系列「Jentle Home」，引起搶購風潮。

攜手 Calvin Klein 推出限量聯名，展現辣翻天的健康性感

2023 年第二季，國際內衣品牌 Calvin Klein 邀請 Jennie 為合作對象，推出限量聯名系列「Jennie for Calvin Klein」。此系列設計靈感來自 Jennie 私下的日常穿搭造型，極簡風格融入個人特色，例如：她加入了粉彩色調、以個人字跡賦予 Calvin Klein 標誌性的限定 Logo，並將休閒自在的生活態度，以內衣套裝、牛仔褲、T 恤、毛絨衣和針織衫等單品來自然呈現。

被 Calvin Klein 選中擔任合作對象，Jennie 非常開心，她表示：「與 Calvin Klein 合作推出限量系列讓我期待好久，這次合作反映了我平時的穿搭風格。而我之前就是 Calvin Klein 的愛好者，衣櫃中有很多日常款式。這次攜手合作、設計商品，我特別加入一些個人偏好的元素，在版型、色調、細節上都有我的想法，希望『Jennie for Calvin Klein』這個系列，讓每個女孩或女人穿上後，都像我一樣充滿自信和快樂。」

　　「Jennie for Calvin Klein」聯名系列的代言照一曝光，立刻引起廣大討論，Jennie 大展性感曲線，更讓網友暴動直喊「Jennie 的肉都長對地方，怎麼辦到的？」而一張她單穿 Bra 搭配同色系短裙的照片，以及細腰、腹肌的展現更是驚為天人。該系列照片由韓國知名攝影師 Hong Jang Hyun 操刀，他大方稱讚 Jennie 完美詮釋了舒適、自然、性感的內心世界，賦予商品強大的生命力。

進軍好萊塢，以美劇《The Idol》的演員身分出道

　　2023 年，COVID-19 逐漸平息，全世界經歷三年疫情終於逐步恢復正常生活，此時 BLACKPINK 受邀參與美國科切拉音樂節，Jennie 因臉部擦傷在眼下貼了醫療膠布，一般歌手可能會覺得破相而取消行程，但敬業的她並沒有因此缺席原本安排好的行程，而是大方展示了自己的傷，此一自然不做作的直率風格，再度讓 Jennie 的自信魅力更受矚目，甚至

還在膠布上做了特殊妝飾,形成當下流行的妝容!

這一年,Jennie 更以演員的身分進軍好萊塢,獻出處女作《The Idol》(偶像漩渦),片中她與「最美星二代」強尼戴普的女兒莉莉蘿絲戴普、「新生代歌手」特洛伊希文同台飆戲,預告片中她火辣的性感畫面讓此作品未開播就掀起熱烈討論!播出前於 5 月中旬時,Jennie 還和同劇演員們一起踏上坎城影展的紅毯,穿著香奈兒洋裝的她,成了紅毯上的焦點人物。

這也是 BLACKPINK 中繼 Jisoo 後第二位進軍演戲領域的成員,不過 Jennie 不像 Jisoo 留在韓國戲劇界發展,而是直接跨國進軍好萊塢!《The Idol》在 2023 年 6 月正式播出,Jennie 自然的演技受到不少好評。雖然戲播出後正負評價兩極,但無論如何 Jennie 都在戲劇界跨出了一大步,接受了全新的挑戰,也完成了全方位的目標。

透過社群分享更多私下生活，透露「好狗命」

在 Jennie 專屬的 YouTube 頻道「Jennierubyjane Official」中，可見她與成員們私下的互動，身為團中「烹飪擔當」的 Jennie 曾找 Jisoo 一起包餃子；情人節前夕，Jennie 還獨自一人在廚房製作情人節巧克力。這麼賢慧的她，難怪會被指為是團中最厲害的料理達人，各種菜色和點心好像都難不倒她，熱衷於精進廚藝，如果熱愛下廚的 Jennie，未來創立自己的食品品牌或推出食譜，應該也會大受歡迎！

另外，BLACKPINK 三周年紀念時，Jennie 特地開設新的 Instagram 攝影帳號 @lesyeuxdenini，這個帳號名稱別具巧思，是法文 Les yeux de Nini，中文意思是「Nini 的眼睛」，蘊含透過 Jennie 的視角觀察世界萬物之意。有趣的是，她的 IG 攝影帳號除了 Jennie 所見的美麗畫面外，也有四位成員們私下的模樣，雖然是 Jennie 的 Instagram，但在這裡，粉絲們能看到更真實的 BLACKPINK ！

雖然不像 Lisa 養了五隻貓和一隻狗那麼多寵物，但 Jennie 絕對稱得上是寵狗達人，她養的兩隻狗分別是「Kai」和「Kuma」。工作閒暇之餘，Jennie 親力親為照顧牠們，常在社群上曬出她與兩隻狗狗的居家日常畫面。Jennie 曾在 Instagram 上秀出狗狗躺在白色泡泡扶手椅的萌樣，這張經典的泡泡椅一度引來討論，因為是來自法國精品家居品牌 Roche Bobois，要價不斐，高達台幣 10 萬元，讓不少粉絲開玩笑說，能夠成為 Jennie 的狗真的是「好狗命」！而 Jennie 不僅愛狗，也常到 Lisa 家玩貓，她和 Lisa 都是愛狗也愛貓的寵物專家。

圈內異性緣極佳，緋聞製造機非她莫屬

現在演藝圈偶像明星的戀愛，已跳脫過往絕不公開的保守風氣，畢竟年輕男女藝人正值花樣年華，加上各個美貌才華兼具，經紀公司若下達禁愛令未免顯得過時且不近人情。YG 娛樂在藝人戀愛這方面不特別規範，若旗下藝人有戀情

傳出，多半以「藝人私生活不便過問」帶過。而 BLACKPINK 中的「緋聞製造機」Jennie，就與演藝圈內的男藝人傳過幾次緋聞，真真假假的新聞搶攻不少娛樂版面，也證明了她的超強電波！

Jennie 個性直率，曾公開表示是屬於「有愛大聲說」而非遮遮掩掩的類型，她第一次在演藝圈被爆出的緋聞發生在 2019 年，傳言她和 SM 娛樂的 EXO 成員 Kai 陷入熱戀，後來兩人交往約一年分手。第二次緋聞是和同門師兄 G-Dragon 傳出戀情，礙於都是自家藝人，當時 YG 娛樂以「沒辦法確認藝人私生活狀態」作為官方回應，然而那時 YG 娛樂不否認也不承認的態度，反而引起更多討論和想像空間。

最近的一次緋聞是從一張照片引起的，貌似是 Jennie 和 BTS 成員 V（金泰亨）的約會照，而後又有一張像在家中對著全身鏡自拍的合照曝光，後來又傳出濟州島同車旅行、小熊維尼情侶裝自拍照……等，讓雙方粉絲做好心理準備接受這對明星情侶的公開誕生！然而這麼多疑似約會的照片，後來竟然發現是不法流出，藝人的隱私權被侵犯。據韓國新聞

報導，不明駭客入侵了 Jennie 的手機取得這些私人照片，雖然駭客已被警方約談，但照片仍舊還是曝光了，此事也再度喚起大眾重視公眾人物隱私的問題。

演藝圈好人緣眾所皆知，與少女時代 Jessica 是好友

Jennie 不只異性緣極佳，在演藝圈的人脈也是出名的好！身為少女時代一員的 Jessica，就是 Jennie 在演藝圈中眾所皆知的好閨密、好姊姊，Jessica 不但曾現身 BLACKPINK 的演唱會支持 Jennie，還曾在 Jennie 生日當天在 Instagram 秀出兩人的慶生照，讓不少粉絲看了相當驚訝，吃驚地表示都不知道這兩人交情匪淺，更有不少粉絲感動地直說，能看到兩代女團成員合體十分難得！而 Jennie 也曾公開穿上 Jessica 自創的品牌 BLANC&ECLARE，以行動表示支持她的事業。

除了與 Jessica 的交情令人稱羨，Jennie 在演藝圈內還有另一位閨密，那就是演員鄭好娟，她因電視劇《魷魚遊戲》而爆紅，後來進軍美國好萊塢發展演員事業，不但與強尼戴普的女兒莉莉蘿絲戴普是好友，兩人還相約一起觀賞BLACKPINK 的演唱會力挺 Jennie。而 Jennie 後來因拍攝美劇《The Idol》（偶像漩渦），認識莉莉蘿絲戴普，現在三人皆是熟識的關係，國際情誼的實際認證，顯示 Jennie 的好人緣無遠弗屆。

視蕾哈娜為偶像，期待兩人合作饒舌舞台

許多粉絲都知道 Jennie 的偶像是「流行天后」蕾哈娜，她曾公開表示，蕾哈娜從出道前就給了她許多表演的啟發，她在舞台上的演出深受其影響。而 Jennie 在 YG 娛樂試鏡時，也演唱了蕾哈娜的經典歌曲〈Take a Bow〉，當時外貌清純的 Jennie 詮釋起這首歌十分有架勢和天后風采，難怪能在海選中脫穎而出。Jennie 對蕾哈娜的欣賞和崇拜不言而喻，如

果未來有機會與偶像合作，兩人登上舞台 battle 饒舌一定精采可期。

2019 年，蕾哈娜到南韓宣傳自家彩妝品牌「Fenty Beauty」時，Jennie 成功跟自己的偶像留下合影。而 2023 年春天的「時尚奧斯卡」Met Gala 以「卡爾拉格斐：線條之美」（Karl Lagerfeld：A Line of Beauty）為主題，主辦單位邀請多位國際級重量級藝人出席，向縱橫時尚圈半世紀之久的老佛爺致敬！有「人間香奈兒」之稱的 Jennie 首次參加，蕾哈娜則於紅毯上壓軸登場，兩位雖然還沒正式在音樂上合作，但在時尚界已再次同場交流，期待不久的未來，美國、南韓兩大流行音樂天后級人物，能攜手站上舞台演出。

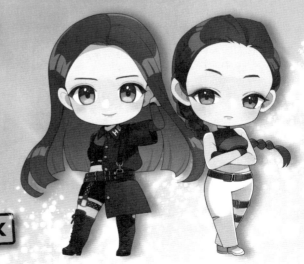

BLACKPINK

第5章

Rosé

★超強歌唱實力擔當★

Rosé

姓　　　名：朴彩英
韓 文 名：박채영
英 文 名：Roseanne Park
國　　　籍：紐西蘭、韓國籍
生　　　日：1997 年 2 月 11 日
星　　　座：水瓶座
身　　　高：168 公分
體　　　重：46 公斤
出 生 地：紐西蘭奧克蘭
暱　　　稱：澳洲野玫瑰、人間蜜嗓、音色強盜
精通語言：韓語、英語、日語
團中擔當：主唱、領舞

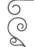

紐西蘭出生、澳洲長大，一場海選改變人生

　　Rosé 出生於紐西蘭奧克蘭，7 歲搬至澳洲墨爾本，現在能看到她在舞台上發光發熱，展露歌唱自信，多虧了她 15 歲時，父親鼓勵她參加 YG 娛樂的海外新人選拔賽。Rosé 從澳洲選拔賽中脫穎而出後，決定離開家人，獨自到韓國展開四年的練習生生活，且一進 YG 娛樂就被指定是「一定會出道」的成員，備受公司期待，而她出道後，每次的舞台演出也從沒讓人失望。

　　接受澳洲雪梨晨鋒報的採訪時，Rosé 曾經表示：「如果當時留在澳洲，我想我不會有機會成為歌手，特別是成為 K-Pop 歌手對於住在澳洲的我更是遙不可及的事，因此後來能以韓國歌手出道，是始料未及的事情。」她還分享說：「當時鼓起勇氣去參加練習生選拔賽，單純是因為父親的一句玩笑話，他說我小時候就常常在家高歌熱舞，既然那麼愛唱歌乾脆去參加選秀活動，沒想到這句無心插柳的玩笑話，讓我後來真的成了歌手！」

出身律師世家，若沒當歌手會成為女律師

擁有紐西蘭國籍的 Rosé，尚未踏入演藝圈前，就讀於澳洲貴族學校法律系，一年學費約 3000 萬韓幣（約台幣 72 萬）；會選擇這個科系不是沒有原因的，因為她出身於律師世家，祖父是澳洲知名的法官，父親開律師事務所，她的姊姊 Alice 也是一名律師，很多人都說，如果 Rosé 當時沒有參加海選獲得冠軍，就不會回到韓國當練習生，更不會以 BLACKPINK 的名義出道，而不當歌手的話，她現在應該是一位女律師了！

大學時期的 Rosé 曾是校園的風雲人物，擔任過耀眼的啦啦隊隊長，還因為喜愛唱歌，加入了教堂的唱詩班，養成了穩健的歌唱台風。喜歡唱歌、表演的 Rosé，常常把歡樂帶給大家，她期待透過她的演出能療癒更多人。

人間蜜嗓、音色強盜，歌壇前輩欽點合作的對象

　　Rosé 是 BLACKPINK 中最晚加入的成員，但她在團中絕對不是最後一名，特別是在歌曲的詮釋上，她總能演繹出扣人心弦的音色，連韓國知名創作女歌手 IU 都曾公開表示，非常想與 Rosé 在音樂上合作，可見她的歌唱實力連歌壇前輩都大為肯定。Rosé 最引人注意的就屬她別具特色的嗓音，時而渾厚帶點鼻音，時而展現出如蜜糖般的歌聲，但又甜而不膩，中高音的唱腔非常具有辨識度。

　　練習生時期，Rosé 曾擔任過同門師兄 G-Dragon 歌曲〈Without You〉的伴唱，那時 Rosé 仍是一名默默無名的練習生，因此伴唱者不是以 Rosé 的名字出現，而是以「Of YG New Girl Group」暗示伴唱的女聲來自於即將出道的女團成員；初試啼聲就引起眾人期待，而那次的伴唱也讓 Rosé 感受到參與正式歌手作品的成就感。除此之外，BIGBANG 的主唱太陽也曾表示，非常欣賞 Rosé 獨具魅力的美麗嗓音，希望有機會能一起合作。

　　Rosé 擔任練習生的時間比其他成員短，不過她得天獨厚的條件和優異的肢體表現，都讓她在團中穩坐第一主唱的寶座。不僅是歌壇前輩認可的聲音，她游刃有餘的唱功和歌聲的穿透力，更時常被韓國媒體盛讚為「人間蜜嗓」、「音色強盜」，BLACKPINK 剛出道時，更有不少媒體拿她的歌聲與同門前輩女團 2NE1 的朴春比較，兩人都屬於特色實力兼具的女聲。

　　此外，Rosé 還獨自參加過《蒙面歌王》的節目，以唱功證明她驚人的實力，不管有沒有引人矚目的外貌，她在《蒙面歌王》中的歌唱表現已讓觀眾耳朵懷孕。

打破 PSY 江南大叔紀錄，實體專輯銷售量突破 40 萬

　　2021 年，Rosé 發行首張專輯《R》，一推出即空降全世界各國的主流音樂排行榜第一名！主打歌〈On the

Ground〉MV，在短短一天 24 小時之內就達到 4160 萬次觀看數，成了 24 小時內 YouTube 播放量最高的 K-pop 個人歌手 MV，這麼說或許大家很難比較，但如果說 Rosé 這項紀錄打破了 PSY 江南大叔〈Gentleman〉維持七年多的紀錄，大家應該就知道 Rosé 的好成績有多厲害了吧！後來這首歌在 YouTube 一週內更成功創下 1 億次的觀看數！

Rosé 首張個人單曲專輯《R》，在韓國一共奪下六個冠軍，專輯在 QQ 音樂平台上的銷售量更突破了 80 萬張，實體專輯銷售也達到 40 多萬的累積銷量，創下如此驚人的好成績，連她自己萬萬也沒想到，而她當時更成了韓國首位實體專輯銷售量突破 40 萬的女歌手。

Rosé 是繼 Jennie 後 BLACKPINK 第二位 SOLO 的成員，有「澳洲野玫瑰」之稱的 Rosé，單獨出輯橫掃海外排行榜的成績證明了她的實力！她的專輯《R》所收錄的兩首歌曲皆為全英文創作，專輯一推出，馬上拿下 51 個國家的 iTunes 音樂下載排行榜冠軍，主打歌〈On the Ground〉更登上美國告示牌百大單曲榜（Billboard Hot 100）排名第 70 名，已

是韓國 SOLO 女歌手的最高名次，這朵野玫瑰雖然不帶刺，
但來勢洶洶啊！

 ## 以英文歌詞訴說初心，海內外皆獲好成績

〈On The Ground〉以全英文的方式創作，Rosé 聊到
這首歌的創作時曾說：「我相信每一首歌，都有屬於它自己
的語言和想傳達的故事，〈On The Ground〉就是這樣的一
首創作，它講述我前半段人生、當歌手的初衷，都為了歌手
夢想而努力。為了更靠近自己的夢想，我奮力使自己飛得更
高，當我急於追求夢想時，意識到我所需要的，原來全都在
自己的身邊，只是急於一時忽略了它們。」

Rosé 還在官方 YouTube 頻道上，與粉絲們分享專輯籌
備的過程，她說：「當我第一次聽到〈Gone〉這首歌就好喜
歡，那時我告訴唱片製作人 Teddy，我想親自為這首歌寫詞，
並且收錄到個人專輯中。」從小在紐西蘭長大的 Rosé，最熟

悉的語言就是英文，因此她在專輯中以英文歌詞創作，以英文來描述自己的內心世界，傳達出心底最深刻的一切。

以個人之姿推出主打歌〈On the Ground〉，一舉登上美國告示牌百大單曲榜之外，Rosé 還拿下告示牌全球兩百大單曲榜、全球單曲榜第一名，由此可見，她獨當一面的歌唱實力，不只受到韓國認可，在國際上也同樣備受肯定，成功交出漂亮的成績單，不但替自己爭光，也幫團體再破了一項紀錄！

科切拉音樂節舞台魅力大爆發，人氣大攀升

Rosé 的魅力越陳越香，時間越久越能發現這朵野玫瑰的香味。而許多粉絲臣服於她的魅力，是因為 2019 年 BLACKPINK 在科切拉音樂節的舞台上，Rosé 以一頭玫瑰粉色長髮，以及極具自信的舞台爆發力，擄獲了許多粉絲的心，當時一段 Rosé 在科切拉的舞台直拍影片，觀看次數衝

破千萬點閱率，這段影片不但讓她人氣一飛衝天，「澳洲野玫瑰」的美名也由此而來。此外，這段影片還意外吸引了 Saint Laurent 總監安東尼的注意，隔年 Rosé 便成為 Saint Laurent 第一位全球品牌大使，BLACKPINK 每位成員都是時尚最佳代言人，每位成員都是不同國際名牌的大使！

大眾認證的 19 吋小腰精、招牌逆天長腿

　　BLACKPINK 常被說是顏值最平均的女團，每位成員各有不同美貌，其中 Rosé 就屬於耐看型的氣質美女，身為全團身高最高的她，擁有一雙與生俱來、令人稱羨的筆直長腿，配上大眾認證的「19 吋螞蟻腰」，一站出來很難不把焦點放在她身上。Rosé 在團中是主唱也是靈魂人物，除了訓練有素的唱功在韓國歌謠界的女團中稱霸，她總是展現無所畏懼的性格，有別於其他成員的優雅、高冷氣質。

　　身為天生的衣架子，Rosé 完美的身材比例，讓她輕鬆駕

馭各種風格的衣服，但她個人特別偏愛短版衣服，大方展露
大長腿、好身材！除此之外，大家也能發現她在平時的生活
中，私下的穿搭多以簡單的黑白色系為主，即使色調、剪裁
簡單，但她總能穿出甜美可愛、帥氣率性的不同感覺。

視母親為偶像，堅毅性格有其母必有其女

　　許多藝人面對偶像是誰的提問時，多半會回答演藝圈的
前輩，但 Rosé 的偶像不是別人，而是自己的母親。她曾在專
訪中，談到自己幼年時期對母親的記憶，她說：「我記得小
時候在家，每天看媽媽出門上班的樣子，幹練又美麗，就算
工作、生活非常忙碌，她仍然每天精心打扮自己，畫上完美
的妝容，穿上時尚的黑色套裝、窄裙，一頭俐落的短髮造型，
一舉手一投足，都展現了專業的女強人氣場。從小到大，她是
我最崇拜的對象，不管是獨立的個性或工作能力，以及待人
親切和藹這些特點，都讓我視為一生值得學習的最佳典範。」

　　而 Rosé 在完全不熟悉解韓國文化的狀況下，一人隻身前往韓國，為了夢想努力撐過四年的練習生生活，這種毅力就是從小耳濡目染受母親影響所培養出的性格，果然有其母必有其女，媽媽對女兒的影響，一生至深。Rosé 和母親的好感情也在 Instagram 上羨煞不少人，她曾上傳和媽媽一模一樣的成對手環，證明母女情深，當時那張照片閃瞎眾人，一度以為是 Rosé 與男性的示愛照，後來才發現原來是她送給媽媽的成對手環。

　　此外，2021 年起 Rosé 擔任 Tiffany & Co. 全球品牌代言人，而她雀屏中選的原因，不外乎是其自由無畏的個性特質，與 Tiffany & Co. 品牌理念相符。其實她與 Tiffany 的淵源早已有跡可循，因為她第一次穿耳洞時，媽媽送給她的就是 Tiffany & Co. 的經典白金造型耳環。

救助流浪幼犬，重視生活儀式感

　　BLACKPINK 每個成員對寵物都萬般寵愛，Rosé 養的狗狗叫「漢克」，她還為牠申請專屬的 Instagram 帳號，至今已超過 4 百萬粉絲追蹤。「漢克」原本是隻被遺棄的流浪幼犬，2020 年 Rosé 從流浪動物之家收養了牠，而取這個名字是因為 Rosé 最喜歡的男演員是湯姆漢克斯。在「漢克」的 Instagram 上，經常可以看到 Rosé 分享日常生活，Rosé 還常常幫「漢克」打扮得可愛又有型呢！

　　在 Rosé 的 Instagram 中，除了和成員們的互動外，還可以看到許多美麗的花花草草，她家有著不少植物盆栽，也常常看到她以花花草草為背景拍照，真不愧是「澳洲野玫瑰」，完全融入自然植物中。此外，重視生活情趣的她，也是團中的美食擔當，十分重視吃飯的氣氛、擺盤，追求碗盤同一色系、擺盤漂亮以外，還會點上蠟燭吃飯，營造美好居家氛圍，由此可見 Rosé 是一位追求生活儀式感的細膩女孩。

支持 LGBTQ 同志族群，曾陷仇女爭議

　　公眾人物的一舉一動都會被放大檢視，因此力挺少數族群或對特定社會議題發表言論時，常常被經紀公司提醒是需要避免的事情，或是得小心翼翼地避開話題，以免引起不必要的爭論。但勇敢的 Rosé 大方力挺同志，某次在 BLACKPINK 的演唱會上，現場有粉絲把代表 LGBTQ 同志族群的彩虹旗幟丟上舞台，Rosé 一看到馬上就拿起來大方揮舞應援同志，此一舉動當時傳為佳話，也讓許多同志朋友覺得相當窩心和感動。

　　另外，從小在國外求學長大的 Rosé，曾因不熟悉南韓網路文化而引來爭議。有次 Rosé 在 Instagram 限動上發文祝賀成員 Jisoo 生日快樂，但不小心在貼文內把「真的真的」的韓文「너무너무」打成「노무노무」而引發爭議。「노무노무」是韓國極端保守派份子用來貶低韓國第 16 任總統盧武鉉（노무현）的負面用語，這失誤讓 Rosé 意外捲入了「仇女論壇用語」的爭議，幸好她在很短的時間內就發現是自己的失誤，

馬上更正自己的錯誤，並親自在網路上道歉，才沒有造成更大的責難和誤會。

演藝圈內相知相惜的好友：金高銀、Girl's Day 成員惠利

除了和 BLACKPINK 成員們是好戰友，感情如同家人般之外，Rosé 在圈內也有幾個無話不談、惺惺相惜的好友，其中與單眼皮知性級美女演員金高銀的交情就讓人意想不到！原來兩人是在韓國綜藝節目《盼望的大海》中相識而成為好友，她們曾在 Instagram 上分享放假時一同相約做蛋糕的照片，兩位漂亮的小廚娘大顯身手之餘，也透露了私下的好交情。據說她們被彼此直率又可愛的個性所吸引，所以下了節目後聯繫了幾次就成了閨蜜。

另外，Rosé 還有位圈內好友是南韓女團 Girl's Day 的成員惠利，惠利雖然也是以偶像女團身分出道，但後來以演員

的身分在韓劇《請回答 1988》、《我的室友九尾狐》展露頭角而成了一線女演員，她與 Rosé 因韓國綜藝節目《驚人的星期六》而相識，兩人一見如故相當投緣，後來還成了彼此認定「相處起來最自在的」好朋友。

　　Rosé 曾邀請惠利陪同錄製韓國綜藝節目《認識的哥哥》，當時 Rosé 大爆惠利看起來嬌小柔弱，但個性其實很man，並分享保護她的英勇事蹟：某次兩人在餐廳用餐時，發現餐廳內有外國人在偷拍她吃螃蟹，惠利馬上向前制止對方偷拍的行為，簡直比男人還要英勇啊！Rosé 談及與惠利好交情時，曾有感而發表示，身為公眾人物的一言一行都要時時刻刻小心，如果一出錯可能會陷入糾紛，可是只要有惠利在她身邊，她總能舒服自在地做自己、不會想太多。

第6章

全面解析

★全球最紅女團成功關鍵★

　　風靡全球的南韓女子天團 BLACKPINK，圈粉無數，不僅演唱會場場爆滿，掀起盛況空前的追星熱潮，四人多色更是橫掃時尚品牌代言，展現超高人氣！BLACKPINK 為何能在全球疫情一解封，爆炸性走紅，甚至更超越之前的巔峰？或許有幾個重大關鍵，可做為日後偶像團體出道前的學習，畢竟 BLACKPINK 的成功模式極具參考價值，她們毫無疑問是繼 BTS 防彈少年團後，韓國全球化最成功的偶像團體。

關鍵① 定位清楚明確，反差魅力風格獨特！

　　就如團名 BLACKPINK 一樣，由 BLACK 黑色和 PINK 粉色這兩個反差的形象顏色所組成，創立時就明確定位了她們是可以酷帥、也可以甜美或是性感的反差多變魅力女團，成功塑造了 Girl Crush 風格（指的是女孩對女孩的喜愛），突破以往女粉絲多半喜歡男偶像的「異性相吸」原則，因此 BLACKPINK 出道至今擄獲無數粉絲。四位成員的風格和魅力，也與團體定位一樣。從出道至今她們的每首主打歌或是

每次的舞台表演、MV 呈現，也都是走個性、帥氣、壞壞路線，但卻又能展現甜美、可愛的綜合形象，徹徹底底貫徹定位走向。

反差多變的魅力也分別表現在 BLACKPINK 四位成員們身上，不管在大型國際舞台上或是現場音樂節目裡的演出，總是又酷又美又性感，但是接受訪問時，或是在社群網路、影片中，她們展現的又是親切可人的樣貌，忽冷忽熱的反差魅力，在舞台上看起來宛如女神，私底下又好像是鄰家女孩、姊妹淘，因此成功拉近了與粉絲們的距離。不管是她們的音樂、舞蹈及造型，皆成為世界各地女孩們的仿效對象，只要與她們有關的任何事物，在很短的時間內都能創造出滿滿的聲浪和熱度。

關鍵② 成員數不多，每位辨識度極高！

亞洲偶像團體曾以人數眾多為噱頭，例如：日本的

AKB48 或是韓流帝王 SUPER JUNIOR，多的好處是每個成員都擁有自己的個人特色，能吸引不同喜好的粉絲，建立起穩固又龐大的粉絲群。但缺點就是，對於初次看到的人來說，難以記憶每位偶像成員的臉和名字。在 BLACKPINK 團體中，不太會有難以記憶的困擾，因為她們只有四名成員，而且每一位成員的外型和特色差異明顯，辨識度非常高，就算只看過一次，通常也能很快記得某幾位成員，例如：泰國籍成員 Lisa 的臉就很容易第一眼被記得。

　　YG 娛樂繼 2009 年推出女團 2NE1 後，相隔 7 年才再次推出女團 BLACKPINK，選擇以四人女團為組合，主要就是有了前面 2NE1 的成功模式。而 2023 年，在 BLACKPINK 出道 7 年後，YG 娛樂又推出新女團 BABYMONSTER，這回打造的是七人女團，其中也有泰國籍成員，而且年僅 14 歲！BABYMONSTER 未來是否能與師姊看齊，成為世界頂級女團，也是非常令人期待的事。

合體魅力大於四，單飛又是人中龍！

　　偶像團體與 SOLO 歌手最大的不同就在於創造 1+1 大於 2 的魅力和人氣，BLACKPINK 則是 1+1+1+1 大於 4 的魅力和人氣。將四位成員單獨分開來看，每個人都有不同特色和擅長的優勢，因此能夠迸出的火花就會大於四，甚至超乎預期的無限大，這也是她們在全球各地，能擄獲不同國家、不同年齡層、不同性別的無數粉絲之關鍵因素。

　　韓國三大經紀公司的選秀重點不太一樣，YG 娛樂挑選練習生，長年以來以實力、個人特色為主，對外貌的精緻度不像 SM 娛樂要求王子公主般的外表，但 BLACKPINK 創下 YG 娛樂前所未有的女團紀錄，讓很多哈韓粉絲不禁開玩笑說，一向選實力不看外表的 YG 娛樂，這次可是全方位到位了，這也難怪 BLACKPINK 目前已成軍七年多，仍能在全世界各地創造一波波熱潮，因為不管外貌或實力，她們都難以被其他團體超越。

紮實的表演實力，各有擅長的優勢！

　　想成為 YG 娛樂的歌手，具備雄厚的實力水準是基本的條件，BLACKPINK 的歌唱舞蹈實力不在話下，從許多出道以來大大小小的現場演出，都能親眼見證超硬的底子。團中每位成員擔當的任務雖然不太一樣，但總能發揮截長補短的效益，整體評估下來，每位實力都勢均力敵、不分軒輊，這都得歸功於她們在練習生時期，每天 14 個小時的辛勤苦練。

　　BLACKPINK 四位成員風格迥異、各有特色。有「小湯唯」之稱的 Jisoo，擁有標準東方美顏的外表，她渾厚的高低音唱腔深受喜愛；Jennie 的高級厭世臉獨一無二，是時尚圈當今最具個性的代表人物；Rosé 是標準的甜姐兒，同時擁有市場高接受度的甜美歌聲；泰國籍成員 Lisa 擁有一臉鮮明的五官及超強舞蹈底子，很多人都是從她開始認識 BLACKPINK 這個團體。每位成員的特色強烈，分別擁有自己擅長的優勢，難怪這個團體能成為當今最紅的女團。

關鍵⑤ 國際化語言優勢，走向世界更順遂！

自從 JYP 娛樂的韓流團體歌手 WONDER GIRLS 闖出國際名號開始，韓國的經紀公司在決定偶像團體成員時，就會以海外市場為考量，尤其是擅長英語、泰語的成員。除了韓國籍成員可以堅守韓國國內市場外，擅長英文的成員更能溝通無礙、幫助團體走出海外，迎向全世界的舞台；而泰國哈韓的時間很早，因此成員懂泰語也是優先考量的需求。擅長英文的成員可以是外國籍成員，或是生長於歐美系國家的韓國成員，而泰語擔當不外乎就是泰國籍成員了，像是 JYP 娛樂早期有 2PM 的 Nichkhun，後來有 GOT7 的 BamBam。

BLACKPINK 這個團體正好符合以上兩種需求，不但有泰國籍成員 Lisa，還有在英語系國家求學長大的 Rosé、Jennie，BLACKPINK 遊走世界各國，與英語系國家、泰國粉絲的交流，暢行無阻，現在能成為世界頂尖的女團一點也不意外。身為泰國人的 Lisa，對於長期熱衷關注 K-POP 的泰國流行音樂市場，不但能讓泰國人更有共鳴、更容易產生認同

感，也促使 BLACKPINK 一出道快速打入泰國市場。

　　相較早一年出道的 JYP 九人女子團體 TWICE，她們當初出道的知名度也非常高，絕不輸給現在的 BLACKPINK，成員的組合也很國際化，包含四位外國籍成員：MOMO、SANA、MINA 三位日本成員、一位台灣成員子瑜，但即使已有四位外國成員，仍舊少了擅長英文的成員，因此成功圈粉的範圍仍以韓國、日本、台灣等亞洲地區為主，在歐美發展的機會較小。除了英語的溝通問題是關鍵因素，TWICE 先天的條件就讓歐美粉絲較難有共鳴，因為歐美比較不流行可愛風格的女團。因此後起之秀 BLACKPINK 以嘻哈等元素做為音樂基礎，不以甜美的舞曲搶攻，亦是成功打入歐美市場的原因。

　　國際語言的超強優勢，讓 BLACKPINK 接二連三收到來自世界級歌手的合作邀請，例如：女神卡卡（Lady Gaga）、亞莉安娜格蘭德（Ariana Grande）、杜娃黎波（Dua Lipa）、席琳娜戈梅茲（Selena Gomez）等多位天后歌手。韓國女團與西洋流行歌手攜手合作，不但能提升國際上的海

外能見度，在世界知名度亦能迅速大增，連原本不太關注韓國流行樂的西洋音樂粉絲都淪陷於 K-POP 的魅力。

雖然許多人覺得團員來自不同國家，文化和成長背景相差許多，會經歷一段很長的磨合期，或是長期相處之下發生問題，但 BLACKPINK 完全沒有這類的問題，成員組合的國際化，反而讓她們在不同文化的交流下，迸出許多意想不到的火花，整體團體氛圍有著完美的調和，即使四人大不相同，卻各自搭配得相得益彰，可說是天作之合的一代女團。

關鍵⑥ 洗腦的歌曲旋律，團名反覆出現！

「洗腦歌」是韓國流行音樂的獨有特色，每隔一段時間，K-POP 總會出現幾首世界頂級的「洗腦歌」遊走於各國、各年齡層，不分男女老少通通聽過甚至會哼上幾句，例如：WONDER GIRLS 的〈NOBODY〉、少女時代的〈Gee〉、SUPER JUNIOR 的〈SORRY SORRY〉、TWICE 的〈TT〉、

BTS 的〈DNA〉等經典 K-POP 之作。主打歌是否能成為讓人一聽就記住，特別是讓不懂韓文的人也能印象深刻，便是夠不夠洗腦的判別依據。

除了歌曲的傳唱度夠高之外，歌曲如果能融入團體名字，更能加深大眾對於偶像歌手的記憶度，例如：JYP、2PM、BIGBNAG、2NE1、TWICE 等團體，就曾在自己的歌曲中出現他們的團名，而 BLACKPINK 也依循這種模式，歌曲中常會聽到「BLACKPINK」、「BLACKPINK in your area」的洗腦口號，她們不單單靠歌曲的風格引人注意，也將團名置入其中，不知不覺讓聽歌的大眾也記得她們的團名，使她們的團名辨識度越來越高，隨著知名度大漲，廣告代言自然也就不停找上門。

談到 BLACKPINK 的「洗腦歌」還真是如數家珍，她們從一出道開始就不斷突破自身紀錄，打造出一首首經典好歌，而最經典的莫過於〈DDU-DU DDU-DU〉。〈DDU-DU DDU-DU〉是 BLACKPINK 首次打入美國告示牌百大單曲榜的歌曲，副歌全是英文，即使不懂韓文，也能隨著強烈的節

奏、簡單的歌詞記憶，每個人聽完都能哼唱幾句，加上酷帥的手槍舞蹈動作引人注意，即使不太認識 BLACKPINK 的人也一定聽過這首神曲。這首「DDU-DU DDU-DU〉不僅在韓國、亞洲區獲得前所未有的迴響，還拿下美國金唱片的認證，更是她們出道後第一支達成十億次點擊數的 MV。

有的歌手在出現第一首經典神曲後，就很難有新的突破，但 BLACKPINK 卻是一首又一首地推出，雖然與〈DDU-DU DDU-DU〉風格迥異，但她們後來發行的〈Kill This Love〉也十分洗腦，這首歌在美國科切拉音樂節演出時，得到了前所未有的喜愛，引起許多海外粉絲好奇，使她們不只是團名被記得，而是四位成員也各自被記得了，因此成功進軍全球。

除了上述提及的歌曲，她們被粉絲們公認的洗腦歌還有：〈Lovesick Girls〉、〈How You Like That〉、〈Pink Venom〉、〈Shut Down〉等。她們的主打歌皆由 YG 娛樂的王牌製作人 Teddy Park 操刀，擅長將韓式節奏與美式曲風混搭的他，是讓 BLACKPINK 爆紅的一大功臣，定位清楚、

曲子挑對，其實就已決定一個團體的成功與否。

關鍵⑦　高級臉超級吃香，深受時尚圈青睞！

　　從來沒有一個團體像 BLACKPINK 那麼受到時尚名牌的喜愛，她們不只在 K-POP 領域中穩坐女子天團第一位，每個成員更是時尚圈的寵兒。現在除了團體的魅力和吸金力，就連個人的影響力也無遠弗屆。

　　四位成員以截然不同的鮮明特色，成為各大品牌大使、代言人，「人間 DIOR」的 Jisoo、「人間香奈兒」的 Jennie、「人間 YSL」的 Rosé 以及「人間 Celine」的 Lisa，她們憑著獨特的吸引力讓世界名牌看到她們與品牌的共鳴點，每一位都是 Fashion Icon，史無前例的成功令人刮目相看。

　　不僅歌舞實力及舞台魅力首屈一指，BLACKPINK 四位成

員天生的「高級臉」也是攻佔時尚圈大獲成功的主要因素，她們同時擁有超過十個以上的名牌代言，而她們在社群網站的經營更是無人能出其右，每位成員的 Instagram 追蹤數都超過七千萬以上，在這個社群流量變現的數位時代，她們光靠網路聲浪，一年內就能賺進幾億台幣。

關鍵⑧　天時地利人和，韓國流行樂稱霸！

K-POP 大受歡迎的時間長達十年以上，第一代攻佔歐美成功的女團是 WONDER GIRLS，當時 J.Y.Park 非常辛苦地帶領她們開闢江山，闖出一番成績；而後又有江南大叔 PSY 的〈江南 STYLE〉一曲席捲全球，這首歌的點擊率到現在仍持續上升。因此不得不說，BLACKPINK 除了有實力有外貌，她們也在前輩們辛苦打下江山的庇護下，獲得那麼一點點的好運氣助攻。

BLACKPINK 在 2016 年的出道時機，正好是 K-POP 打

入全球市場最火熱、新鮮度最強的時候，除了 BTS 防彈少年團，還有好多團體頻頻在世界各地演出，特別是歐美已開始有好多人關注 K-POP，此時突然推出了一團懂韓文、會泰文、英語流利的女團，拉進了與全球粉絲的距離，她們很快就擄獲了歐美粉絲的心，甚至被歐美的時尚品牌看見無限大的潛力和影響力。

 ## 關鍵⑨　話題聲浪不停歇，粉絲一路愛相隨！

　　一場無情的疫情搞得世界秩序大亂，特別是經常需要飛往各國表演的歌手，在三年 COVID-19 的攪局之下，無法出國工作，收入銳減，就連國內也無法舉行公開活動，在這種情況下，如何維持話題、人氣，就得依靠個人本領了。BLACKPINK 的社群力一直非常足夠，她們不時開直播與粉絲互動，或是在 YouTube 上公開影片、在 Instagram 上發文分享生活，這些舉動都是讓她們人氣不墜的重要原因。

此外，歌手不可能時時有新作品和大家見面，在空檔期該怎麼維持熱度，才能讓粉絲不要忘記他們的存在，甚至防止粉絲們「翻牆」成為其他偶像的粉絲呢？BLACKPINK 出道以來，在專輯宣傳期以外的行程，除了表演之外還排滿了大大小小的工作，例如：Netflix 和 Disney+ 為她們錄製的紀錄片、BP house 的真人實境秀、24/365 with BLACKPINK 的影片、疫情期間的「線上直播演唱會」，這些官方或是和電視台合作推出的節目，都讓她們持續於各種媒介與粉絲們有所交流，讓粉絲們覺得 BLACKPINK 時時刻刻在身旁，並不因為空窗期減少曝光度。

關鍵⑩ 用心經營社群，追蹤人數破紀錄！

現在的偶像成員和以前保有神祕感、距離感的明星已經大不相同了，親切感和真實互動感反而是獲得粉絲青睞的關鍵之一。BLACKPINK 即使每位成員都出身不凡，家庭背景雄厚驚人，但她們的酷帥模樣卻僅止於 MV 或舞台上的形象，

在與粉絲們面對面交流時，不管是現場活動或是在經營社群時，完全毫無明星架子，十分親民，因此粉絲對她們這種反差感更加喜愛。

　　BLACKPINK 每位成員都非常認真經營 Instagram，就算工作行程再怎麼緊湊，生活再怎麼忙碌，不管人在國內或國外，都不會忘記在社群上與粉絲們分享點點滴滴，有別於舞台上遙不可及的一面，明星私下的樣貌果然最能引起粉絲們和大眾的好奇心。其中 Instagram 追蹤粉絲數最多的成員 Lisa，帳號開設將近五年，追蹤粉絲數已突破 9800 萬，是目前最快到達成這項驚人數字紀錄的亞洲區歌手！

第 7 章

完整盤點

★ 曠世神曲 & 經典舞蹈 ★

　　BLACKPINK 出道 7 年締造多項世界紀錄，更累積了多首熱門歌曲，哪幾首最令你印象深刻？最能引起共鳴的又是哪一首？一聽旋律就馬上忍不住跳起招牌舞蹈又是哪一首？ BLACKPINK 的許多歌曲是連一般大眾都耳熟能詳，身為「BLINK」的粉絲一定都會唱！你最喜歡嘻哈酷炫的〈How You Like That〉、充滿歡快吉他旋律的〈Lovesick Girls〉，還是驚艷全世界的出道曲〈WHISTLE〉？看看以下的整理回顧，找出你最喜歡的歌曲吧！

No.1〈WHISTLE〉一鳴驚人的出道作品

　　2016 年，BLACKPINK 的出道單曲專輯《SQUARE ONE》一鳴驚人，第二首公開的主打歌〈WHISTLE〉上線四小時多，旋即在韓國各大音源網站達成「All-Kill」的紀錄，MV 更是在公開 251 天就突破了 1 億次的點閱數，讓人感受到這組怪物新人團體來勢洶洶。〈WHISTLE〉以強而有力的 RAP 爆發力，同時融合四位成員低聲輕柔的嗓音，使這首歌

一聽就洗腦，特別是副歌的部分，安排了如歌名般的輕快口哨聲，是全曲最大亮點和記憶度最高的部分。

〈WHISTLE〉是一首展現女子魅力的性感嘻哈舞曲，簡潔輕鬆的節奏讓人一聽就著迷，就算不是 BLACKPINK 的粉絲也容易深陷於這種節奏的魔力。〈WHISTLE〉的舞蹈動作簡單富有活力，她們不時扭腰擺臀、擺出「噓」的手勢令人印象深刻，每個俐落的舞蹈動作搭配頓點分明的節奏，讓不少人聽了自然而然進入她們的音樂世界，入坑成為她們的粉絲。〈WHISTLE〉成功展現了她們的歌舞雙絕，直至現在已經出道第 7 年了，很多人還是對這首曲子念念不忘、百聽不厭，稱它為韓國流行音樂史上最成功的出道曲。

No.2〈BOOMBAYAH〉承襲 2NE1 的曲風

〈BOOMBAYAH〉充滿了 YG 娛樂的音樂風格，這首歌承襲了師姊 2NE1 的風範，以節奏強烈的電子曲風開場，令

人屏息以待整首曲子的發展。融合電子舞曲和嘻哈元素的〈BOOMBAYAH〉收錄在 BLACKPINK 首張作品《SQUARE ONE》裡，這首歌的風格與曲風輕快的〈WHISTLE〉大異其趣。〈BOOMBAYAH〉的節奏感非常洗腦，歌曲氛圍充滿熱情動感，讓人一聽就忍不住舞動身軀，而這首歌也讓她們成為在最短時間內拿下美國告示牌冠軍的 K-POP 女團。

　　直至今日，〈BOOMBAYAH〉這首出道曲仍是許多 BLINK 心中無可取代的最愛，除了複雜的舞蹈走位，展現了她們的舞台默契，甩頭、甩手、M 字腿的舞蹈動作更表現了她們的勁舞力道。還有許多人對這首歌印象最深的是 Jennie 的 rap 魅力，對她的功力讚不絕口，大讚她的 rap 咬字清晰節奏又快，並且具有個人濃厚風格，難怪她在出道初期就被稱為是「女版 GD」。而這首歌的 MV 當時僅以一張印有團名的白色布幕作為拍攝背景，完全沒有專業的打光技巧，只是簡單拍攝完成，卻在網上引起廣大討論，甚至觀看次數突破了兩億大關，受歡迎的程度超越預期。

No.3〈How You Like That〉掀起舞蹈 cover 風潮

BLACKPINK 首張正規韓語專輯《THE ALBUM》收錄的〈How You Like That〉發表於 2020 年，這首歌曲在公開之前，Jisoo 就曾透露與以往「強勁」的歌曲風格迥異，變得更有個性、更加炫酷。一發布音源後，果然馬上獲得極佳的反應，不但創下了 24 小時內觀看次數最多的 YouTube 影片和 MV，更創下首播觀看人數最多的 YouTube 影片和 MV，這驚人的紀錄更被列為 2020 年的金氏世界紀錄。

粉絲們初聽〈How You Like That〉也十分驚喜，不但非常喜歡 BLACKPINK 嘗試的新曲風，更稱讚 Lisa 詮釋這首歌的 rap 有獨特韻味，強烈的節奏和中毒的旋律，皆使她們在歌壇的地位更上一層樓！這首歌當時還吹起了一股舞蹈 cover 熱潮，來自韓國、日本、台灣、東南亞的粉絲們都模仿起這支歌曲的舞蹈！尤其是曲末高舉雙手的舞蹈動作，還被粉絲們逗趣地改編為團康動作，還有名人也跟風 cover 這

支舞蹈非常逗趣！此外，她們在 MV 中的打扮、髮型、妝容也紛紛引起討論，果然有 BLACKPINK 在的地方就能引起各種話題。

No.4〈Lovesick Girls〉鼓勵失戀的女孩們

2020 年 BLACKPINK 發布先行曲〈How You Like That〉後，接著與席琳娜戈梅茲（Selena Gomez）合作數位單曲〈Ice Cream〉，一連兩首歌曲的推出，讓粉絲們感受到她們勇於挑戰不同曲風的實力和決心。不僅於此，首張正規專輯《THE ALBUM》中的主打歌〈Lovesick Girls〉創造出耳目一新的感受，強而有力的節奏和充滿鼓勵意味的歌曲，讓這首歌一推出就受到許多女性粉絲支持。

〈Lovesick Girls〉的歌詞主要鼓勵失戀的女性「明知道在愛情裡會受傷會痛苦，卻依然鼓起勇氣尋找下一段愛情」，多元音樂的豐富性，不只是鄉村風格的吉他弦律，還有簡潔

分明的旋律帶領整首歌的氣氛，加上 Lisa 和 Jennie 極具個人辨識度的 RAP，以及 Jisoo 和 Rosé 優美的歌聲，都讓這首歌精彩萬千，甚至還有粉絲把它列為 BLACKPINK 的第一神曲，歌曲使人充滿力量，不知不覺百聽不厭。

No.5〈Pink Venom〉歌名和團名有相同涵義

〈Pink Venom〉收錄於 2022 年 9 月第二張韓文正規專輯《BORN PINK》裡，最特別的是歌曲運用了韓國傳統樂器加強節奏感，因此歌曲一開頭就令人豎起耳朵，帶給粉絲們全新的聽覺感受。歌名由「Pink」和「Venom」兩個字組成，象徵漂亮、邪惡之意，對比的涵義跟她們的團名 BLACKPINK 一樣。

BLACKPINK 的歌曲通常都是充滿 Power 的風格，搭配 Lisa、Jennie 兩位 RAP 擔當的實力，四位成員不同的魅力都在歌曲中發揮得淋漓盡致。許多粉絲都說〈Pink Venom〉的

新風格十分鮮明，容易朗朗上口，而且聽一兩次就會愛上，特別是超級洗腦的前奏，馬上就讓人在腦中盤旋不去。

No.6〈Shut Down〉向匈牙利作曲家致敬

　　〈Shut Down〉同樣也是第二張韓文正規專輯《BORN PINK》裡的歌曲，運用了匈牙利作曲家李斯特所作的〈鐘〉（La campanella）為整首歌曲做貫穿。整首兼具古典與現代風格，以嘻哈為基礎，搭配華麗的弦樂低音，使全曲充滿了黑暗的神祕感，一推出就令外界驚艷不已，MV 正式公開後，短短四天內就破了將近 1 億的觀看次數。

　　李斯特的〈鐘〉創作於 1851 年，是《六首帕格尼尼練習曲》的第三首曲子，在原版鋼琴版以重複的升「D」展現「鐘聲」的意念，且運用高手才可能詮釋成功的「彈跳音」、「顫動音」，使鐘聲在我們的腦海中迴盪，不只技巧厲害，旋律更是優美神祕又令人記憶深刻！

No.7〈Ice Cream〉與席琳娜一起製造電子泡泡音

　　韓國歌手總愛在夏天推出沁涼的歌曲,〈Ice Cream〉就是 BLACKPINK 於 2020 年夏天發行的曲目,而且還跨國與美國流行歌手席琳娜戈梅茲(Selena Gomez)合作,攜手帶給大家新鮮的音樂感受。〈Ice Cream〉是《THE ALBUM》專輯的第二首單曲,結合了電子舞曲和流行曲風,泡泡糖般的夢幻氛圍,使整首歌輕快又清涼,彷彿吃冰淇淋一般,絕對是夏日消暑神曲。

　　〈Ice Cream〉的歌詞主要傳達的是看似冰冷但實則甜蜜的戀愛心情,BLACKPINK 與席琳娜的首次合作打破了以往彼此的風格設定,是十分有趣的組合,而這首歌在當年夏天廣受全球粉絲喜愛。〈Ice Cream〉甜美清爽的曲風與以往 BLACKPINK 的強烈音樂節奏相比,較偏向美式流行樂,一開始 BLACKPINK 有點擔心粉絲會聽不習慣,沒想到不少網友表示這首歌越聽越好聽,意外地擄獲 BLINK 的心。

No.8〈DDU-DU DDU-DU〉施展咒語般的超強魔力

2018 年迷你專輯《SQUARE UP》推出前，BLACKPINK 讓大家等待了長達七個月的時間，然而這段超過半年的空白期，她們可是摩拳擦掌準備新作，因此一回歸韓國樂壇帶來的主打歌〈DDU-DU DDU-DU〉就火力十足，一公開就登上 iTunes 專輯排行榜冠軍寶座，刷新了韓國流行音樂史上女性歌手拿下最多國家榜單冠軍的驚人紀錄。

〈DDU-DU DDU-DU〉是許多人開始認識 BLACKPINK 的歌，這首歌曲完完全全展現了 BLACKPINK 獨一無二的魅力和充滿爆發力的能量，明確的節奏和歡快曲調及東方打擊樂器的搭配，豐富的音效融入其中，整體風格的強烈程度更勝以往。而 BLACKPINK 狂野的形象，也在這首歌的手槍舞和 Rap 中展現地淋漓盡致，是相當具有代表性的歌曲。

No.9〈Kill This Love〉推出後受邀科切拉音樂節演出

2019 年 BLACKPINK 以主打歌〈Kill This Love〉回歸歌壇，被認為是編曲和編舞都相當完美的一首歌，強烈的曲風新增了不少粉絲，最值得一提的是，這首歌推出後，她們首度受邀參加美國知名音樂節《科切拉》（Coachella）的演出，精湛的舞台魅力讓歐美粉絲都忍不住被圈粉。

〈Kill This Love〉一推出馬上刷新了 YouTube 於 24 小時內觀看次數最多的 MV 紀錄，點閱次數高達 5670 萬次，由此證明，2019 年她們早已是世界頂級女團。

BLACKPINK 當時為了這支單曲，從妝容、髮色到服裝造型都有所突破，稍稍減退了略有距離的華麗感，前所未見的新風格讓粉絲們感覺新鮮又霸氣。〈Kill This Love〉依然是由 YG 娛樂王牌製作人 Teddy 操刀，強勁的鼓聲和簧片銅管樂器貫串全曲，讓這首歌特別有記憶點，舞蹈更是被預測為會超越

〈DDU-DU DDU-DU〉受歡迎的程度。

No.10〈Pretty Savage〉不是主打歌卻大受歡迎

　　〈Pretty Savage〉收錄在《THE ALBUM》專輯裡，雖然不是主打歌，卻意外地受到許多粉絲喜愛。簡單感性且充滿中毒性的 rap，其強勁的爆發力使人一聽就印象深刻。儘管〈Pretty Savage〉沒有拍攝過 MV，卻因為 BLACKPINK 曾在 SBS《人氣歌謠》的舞台上表演過這首歌，而引起熱烈迴響。

　　〈Pretty Savage〉舞台版影片在 YouTube 上只花短短 78 天的時間，就突破 1 億次點擊數，真的非常厲害。當時收錄這首歌時，BLACKPINK 應該沒想到會大受歡迎吧？甚至還有粉絲說，這首歌比主打歌還更像主打歌，不但歌曲好聽，舞蹈編排也很出色，而其中 Rosé 一段獨唱的片段，更被大讚表現非常專業。

第8章

席捲全球

★世界冠軍女團超狂紀錄★

亞洲第一！首度登上科切拉主舞台的韓國女團

　　BLACKPINK 於 2019 年首次登上美國科切拉音樂節的 Sahara 舞台，當年她們已經寫下一筆輝煌的歷史，成為該音樂節舉辦 20 年來第一組登台表演的韓國女團；那一年，也正是她們首次在美國舉行巡迴演唱會。

　　時隔四年後，2023 年 BLACKPINK 再度受科切拉音樂節的邀請登上主舞台，可見她們的人氣不同以往，一連演出 18 首經典歌曲，每一首都引起現場熱烈迴響，而晉升到主舞台也代表了她們再次刷新自我紀錄，BLACKPINK 果然是全球第一的韓國女團！而 BLACKPINK 與 Netflix 合作推出的記錄片《BLACKPINK： Light Up the Sky》裡，更特別記錄了這段華麗舞台背後的努力過程，四位成員的汗水淚水、點點滴滴都盡在其中。

超越小賈斯汀！YouTube 訂閱人數為全球藝人第一

原本全球社群指標都是以美國小賈斯汀 Justin Bieber 為最高標準，但近期 BLACKPINK 居高不下的全球聲勢，YouTube 訂閱人數已遠遠超過小賈斯汀 2000 多萬（小賈斯汀於 2023 年 9 月 YouTube 擁有 7200 萬位訂閱者），BLACKPINK 現在不僅是全球最紅的韓國女團，更可說是世界最紅的藝人。

MV 破億速度驚人！逾 7 支 MV 觀看次數破 8 億

對 BLACKPINK 來說，她們的 MV 破億觀看次數早已不是什麼大新聞了，「破億」對她們來說已像是家常便飯、日常定律，但能夠擁有超過 20 支破億的 MV 應該是絕無僅有

的紀錄吧？不僅如此，若以 8 億觀看次數為新的基準，她們有至少七首歌曲破 8 億觀看次數，包括〈DDU-DU DDU-DU〉、〈Kill This Love〉、〈BOOMBAYAH〉、〈AS IF IT'S YOUR LAST〉、〈How You Like That〉、〈WHISTLE〉、〈PLAYING WITH FIRE〉。對別的歌手來說破百萬可能都是難事了，BLACKPINK 各種破億紀錄真是讓人望塵莫及。

紀錄④　出道 7 年，破 20 項金氏世界紀錄

　　2016 年 8 月 BLACKPINK 出道以來，推出的歌曲不僅橫掃各大音源排行榜，更替韓國流行音樂創造了許多驚人的世界紀錄，例如大家非常熟悉的〈BOOMBAYAH〉、〈WHISTLE〉、〈DDU-DU DDU-DU〉、〈Kill This Love〉，這些歌曲都獲得很好的成績。其中〈DDU-DU DDU-DU〉的 MV 還火速拿下 YouTube 在韓國 24 小時內最多觀賞人次的新紀錄，更成了美國告示牌百大單曲排行榜，歷史上獲得最高成績的韓國女團。

　　除了之前已達成「擁有 YouTube 頻道訂閱人數最多的藝人」的殊榮、創下「24 小時內觀看最多的 YouTube 影片」的紀錄，以及獲頒「VMAs 最佳元宇宙表演獎首位得主」外，2023 年 1 月，YG 娛樂又宣布，BLACKPINK 以第二張正規專輯《BORN PINK》獲得「首次榮登英國官方專輯排行榜第一名的 K-POP 女團」、「首次榮登美國告示牌專輯榜第一名的 K-POP 女團」，截至目前為止，BLACKPINK 總共創下 20 項金氏世界紀錄，相當驚人。

紀錄⑤ 首組與女神卡卡合作的韓國女團，神級的音樂組合

　　2020 年正當全球疫情重災時，美國樂壇天后女神卡卡（Lady Gaga）的新專輯《Chromatica》中驚見 BLACKPINK 的團名出現在第 10 首歌〈Sour Candy〉，當時粉絲們發現歌曲末寫著「WITH BLACKPINK」時非常驚喜，大呼這簡直是宇宙神級的組合啊！BLACKPINK 與女神卡卡

（Lady Gaga）合作的歌曲〈Sour Candy〉，以重低音節奏的 RAP 加上不斷重複的洗腦旋律，音源一公開立刻橫掃各大音樂榜單，打破了許多音樂平台紀錄，是非常成功的跨國音樂合作。

紀錄⑥ 巡演收入世界最高，「千億金額」歷代女團最昂貴

近年 BLACKPINK 在世界各地舉行巡迴演唱會，精采的舞台表演讓能夠親自看到她們演出的 BLINK 嗨翻天。這麼辛苦也有不少實質回饋，她們的一場巡演能為公司和個人帶來不少可觀的收入。BLACKPINK 從首爾為「BORN PINK」揭開世界巡迴演唱會序幕，接續於美國、加拿大、歐洲、亞洲及北美開唱，歷時數個月共吸引 150 萬名粉絲觀賞。

若以台灣場巡演平均票價計算，BLACKPINK 整場巡演進帳約台幣 72 億元。此外，根據美國演唱會巡迴票房統計

公司「Touring Data」2023 年 4 月 21 日公布的數據顯示，BLACKPINK 的「BORN PINK」巡迴演唱會在北美、歐洲舉行 26 場，吸引超過 36 萬名觀眾觀賞，光是門票收入大約有 1048 億韓元，金額非常驚人，打破了英國辣妹合唱團（Spice Girls）於 2019 年時以 11 場巡演創下的 7,820 萬美元（約 1044 億韓元）的紀錄，再次證明 BLACKPINK 的超高人氣無人能敵，而她們也穩坐世界女團最高票房收入。

紀錄⑦ Spotify 世界第一，音樂串流平台播放量最高的藝人

　　YG 娛樂及金氏世界紀錄官方相關代表表示，BLACKPINK 在 4 億多人使用、世界最大的音樂串流平台 Spotify 所有歌曲播放次數，於 2023 年 3 月已累計高達近 89 億萬播放次數，創下了「全球女團串流媒體播放量最高的藝人」紀錄，不僅為她們自己也為韓國樂壇刷新了一項新紀錄，目前她們也是 Spotify 上關注人數最多的女子團體。

BLACKPINK 於 2022 年 9 月發行的專輯《BORN PINK》，攻下了美國告示牌 Billboard 200 專輯榜第一，同時也成為 Spotify 收聽次數最高的專輯。

紀錄 ⑧ 大韓航空專屬飛機，宣傳釜山世界博覽會

BLACKPINK 的舞台從地上擴張到天空啦！她們的魅力還真是無遠弗屆，不僅走紅全球各國，現在還飛上了天，擁有了自己的專屬飛機。2023 年在她們登上美國科切拉音樂節的主舞台後，大韓航空趁勝追擊，公開以 BLACKPINK 海報為機身的波音 777-300ER 飛機。

四位成員在機身上好有氣勢，許多粉絲看到後紛紛表示好想搭乘這架飛機與 BLACKPIN 一起遨遊天空。大韓航空這架 BLACKPINK 專屬飛機，是往返韓國首爾與法國巴黎之間的 KE901 航班，有幸搭到此班機的粉絲一定非常興奮吧！大韓航空表示，這架飛機的誕生是為了替釜山申辦 2030 年世

界博覽會的宣傳工具，希望藉此向世界展示韓國的魅力。選擇 BLACKPINK 為代言人，除了看中她們在全世界的知名度與影響力，大韓航空也是她們於各國巡演的贊助商之一。

紀錄 ⑨ 鈔殺女團！簽約金近 19 億台幣創紀錄

根據 YG 娛樂的公司財報顯示，BLACKPINK 的整體收益，高達營業額的 9 成之多，之前光是回歸活動，也讓公司股價一個月漲幅超過 30%。2023 年 7 月，她們以首組 K-Pop 藝人身分登上英國音樂節「BST Hyde Park」表演，成為「韓國之光」的代表。而 2023 年 8 月，她們與經紀公司 YG 娛樂的合約到期，續約與否引發外界高度關注，傳聞韓國以外包括中國、泰國都有金主已準備好巨額的簽約金等著她們點頭，續約尚未明朗之前，YG 娛樂的股價也一度下跌，可見她們的一舉一動都緊緊牽動公司的身價。

就連韓國投資證券業者發布的「YG 娛樂項目分析報告

書」也提到，「YG 股價與同質競爭公司相比，評價較低，令人憂心 BLACKPINK 到期的合約是否會再續約，也讓續約消息成為各方關心的焦點。據韓國演藝圈人士表示，YG 娛樂為了留住這團金雞母費盡心思，準備給 4 位成員每人 200 億韓元（約台幣 4.7 億元），總計近新台幣 19 億元的簽約金。

紀錄⑩ 韓國女團首例！最短時間登上富比世的偶像

BLACKPINK 在 2019 年被《富比士》雜誌評選為該年度最具有影響力的韓國名人，2022 年更登上《富比士》亞洲傑出青年榜單前 40 名，這個榜單上包括演藝界明星、體育界名人，眾人所熟悉的前 5 名分別為：第 1 名 BTS 防彈少年團、第 2 名 BLACKPINK、第 3 名足球選手孫興慜、第 4 名棒球選手柳賢振、第 5 名 TROT 歌手李燦元。

BLACKPINK 算是花最短時間登上富比士排行榜的藝人，前後只花了 4 年的時間，說她們是近十年來最紅的女團一點

也不為過，以全世界粉絲的角度看來，BLACKPINK 是韓流文
化的奇蹟女團，像星星一樣抬頭就看得見，並於全世界各處
不停閃耀。

獲 Billboard 200 專輯排行冠軍，登上《TIME》雜誌封面

BLACKPINK 自從打入美國音樂市場，站上 MTV VMA 舞
台演出，並以第二張正規專輯《BORN PINK》拿下 Billboard
200 專輯排行冠軍後，乘著這股氣勢一飛衝天，在展開全球
巡演之際勇闖新的里程碑，受到美國《TIME》雜誌邀請，全
體成員以 2022 年度最佳藝人之姿成為封面人物。

《TIME》雜誌的封面攝影由才女攝影師 Petra Collins
掌鏡，她以女性的角度來看這四位女孩，在夢幻的花叢間、
少女感的房間內、車內等處拍出屬於 BLACKPINK 四人多色
的風格。 Jennie、Rosé、Jisoo 和 Lisa 在鏡頭前展現專業，

讓封面拍攝工作非常順利，更在《TIME》雜誌的專訪中分享音樂、時尚路程，她們說：「即使我們的付出與努力過程，讓很多人以『女超人』來形容我們，但我們終究只是四個單純的女孩。」

除了成為《TIME》雜誌封面人物，她們也是繼 1997 年 Spice Girls 與 2001 年 Destiny's Child 後，第三組登上傳奇音樂雜誌《Rolling Stone》封面的女團，更是亞洲登上該雜誌的唯一女團！

吸金力超強！BLACKPINK 團體及個人身價皆飆破 6 億

BLACKPINK 中以 Lisa 的人氣最高，她的 Instagram 擁有超過 9 千萬名粉絲追蹤，穩坐韓國 IG 女王寶座。對於粉絲和大眾有著高黏著度，影響產品消費力和帶動起風潮，平均一則廣告貼文就能賺進千萬新台幣。

不只是 Lisa 個人的影響力大，BLACKPINK 為目前最熱門的代言明星，從國際名牌、電信、運動品牌、零食……等任何想得到的東西幾乎都看得到她們的身影。估計 2022 年，BLACKPINK 一年淨賺約台幣 7.4 億元，而每位成員的吸金力也不容小覷，每個人約有台幣 6.2 億元的超高身價。

OREO 推出聯名款餅乾，帥氣黑與甜美粉絕妙組合

2023 年全球粉絲都在忌妒韓國粉絲買得到 BLACKPINK 的「黑粉紅亞洲限定版 OREO 餅乾」，而台灣也趕在同年暑假前上架這款 BLINK 必買的零食，全台限量 9600 包，賣完為止！東南亞版隨機的簽名包裝非常吸引人；第二波則引進了韓國版的包裝，內附偶像小卡，果然吸引了許多粉絲爭相收藏。聯名款的 OREO 餅乾，外層為可愛少女風的粉紅曲奇餅，搭配黑色巧克力奶油內餡，最能代表 BLACKPINK 的帥氣黑與甜美粉，絕對是粉絲們非吃不可的餅乾！

　　不只是 OERO 餅乾看上她們的人氣,連美國連鎖咖啡品牌星巴克也在同年推出了一系列的周邊商品,以粉紅色為主的設計深受女性粉絲喜愛,引起一陣搶購風潮,而且還推出專屬於她們的限定飲品。

紀錄⑭ 代言台灣蝦皮雙 12 購物節,化身網購血拼女王

　　2018 年,蝦皮購物大手筆邀請 BLACKPINK 擔任品牌代言人,雙 11 時她們以 Shopee Shark Dance 洗腦歌出現在大家面前,在蝦皮 12.12 生日慶派對影片中,她們更詮釋了破億神曲〈DDU-DU DDU-DU〉的魅力,為雙 12 揭開優惠序幕,引發全球粉絲的密切關注。

第 9 章

就愛 BLACKPINK

★ 與 BLINK 之間的故事 ★

粉絲名不到半年就誕生，Jennie 在 IG 上公開「BLINK」

BLACKPINK 經歷許多波折，終究突破困難正式出道，而且不到半年的時間，就有了官方粉絲名，讓粉絲們非常開心。2017 年 BLACKPINK 的官方 Instagram 上正式宣告 BLACKPINK 的官方粉絲名為「BLINK」，但當時公開圖片卻未多加說明，直到 1 月 16 日 Jennie 生日當天，她在 Instagram 分享照片時，向粉絲們的生日祝福表達感謝，在留言中直接稱粉絲為「BLINK」，這才證實了大家先前的猜測是正確的。

「BLINK」的粉絲名有兩種意義：第一種解釋為「LINK」，象徵 BLACKPINK 與粉絲是緊密相連的，藉此表示 BLACKPINK 與 BLINK 永不分離；第二種解釋則為「BLACKPINK」的前兩個字母「BL」和「INK」所組成，「INK」有眨眼 Wink 的意思。不管哪種解釋最到位，都證明了偶像與粉絲互相關懷的心情，即使 BLACKPINK 的工作非常繁忙，

粉絲們見到她們本人的機會也不多，但每次上台拿獎時，
BLACKPINK 總是不忘感謝 BLINK 的支持，這種情誼著實令
人感動啊！

應援物的文化緊扣偶像與粉絲的感情，愛心槌子手燈成熱潮

在韓國娛樂圈文化中，偶像團體與粉絲之間的互動相當
頻繁，而這樣的模式也因為韓流、K-POP 崛起於世界各地而
影響了各國的娛樂市場。除了韓國偶像帶動起專屬粉絲名、
獨有的應援色之外，粉絲們集資購買的各種生日廣告看板，
以及官方推出各種粉絲專屬的應援物品，都讓偶像和粉絲們
在見面場合上更有生命共同體的感覺。

BLACKPINK 在出道滿兩周年時，就推出了她們的專屬應
援物品，而且還是成員們自己構思出的商品，設計概念來自
於韓國綜藝節目《一週偶像》裡的懲罰氣槌；她們以代表團

體的黑、粉設計了愛心槌子造型的官方手燈「Biong Bong（블핑봉）」，這可愛又霸氣的應援物獲得粉絲一致好評。手燈正式開賣後，這項商品還成了當年度 2018 年單日銷售最高的偶像週邊商品，而每次只要是演唱會上，都能看到滿場的粉紅槌子燈海，好的應援商品確實能增加粉絲對於偶像的認同感。

　　另外，韓國偶像的崛起也帶動了應援口號的文化，粉絲們總能依照不同主打歌齊聲喊出不同的應援口號，整齊又響亮的應援聲，果然有種團結力量大的震撼感，常常聽了令人起全身雞皮疙瘩。身為全球頂尖大勢女團 BLACKPINK，當然也有很多應援口號，除了在演唱會現場為了心愛的偶像大聲喊出名字「Jisoo！Jennie！Rosé！Lisa！blink，blink，come back」，每首歌怎麼應援也要事先做好功課才是合格的粉絲哦！

經營社群成效驚人，粉絲遍布世界各地

在這個人人離不開網路社群的年代，不管是品牌、店家、偶像、各領域的公眾人物，都需要經營社群，才能與大眾接軌、提升人氣，BLACKPINK 很早就開始在社群上經營粉絲，因此粉絲有著高黏著度，她們絕對有資格被稱為「社群達人」，而且非常懂得抓住粉絲的視線，知道粉絲愛看什麼內容，也認真花了很多時間在社群上與粉絲互動。除了 Twitter、Instagram 社群外，她們的官方 YouTube 從出道起就常常釋出引起話題的影片，或開直播與粉絲聊天，因此經營了大量的鐵粉，BLACKPINK 有今日的成就和人氣絕非偶然，都是長時間累積下來的成果。

曾有媒體訪問 BLACKPINK 在南美的粉絲，喜歡她們的原因為何？粉絲表示，關於 BLACKPINK 所有的一切，都讓人深深著迷，包括舞台上演出的風格、旋律洗腦的主打歌、令人無法移開視線的舞蹈動作、四位成員之間的真摯情誼、引領流行的時尚穿著。另外，也因為泰國籍成員 Lisa 的緣

故，很多東南亞粉絲在 BLACKPINK 尚未正式出道前就開始
關注她們的動態。曾有位泰國粉絲表示，BLACKPINK 迷人的
魅力是獨一無二的，雖然歷代女團多到數不清，但她們卻是
把先天的天份和後天的努力結合地最完美的一組，因此成了
心中永遠的本命女團。

　　說起粉絲與 BLACKPINK 最重要的橋梁就是她們的神曲
了，而主要推手是 Teddy Park，他是韓國流行樂壇熱門歌曲
的幕後功臣，2018 年，他為 BLACKPINK 創作的〈DDU-DU
DDU-DU〉讓她們迅速累積了爆炸多的粉絲數。有位新加坡
的超級鐵粉就曾表示自己正是因為這首歌曲愛上她們的，這
首曲子完全樹立了 BLACKPINK 難以被模仿和取代的實力，
四位成員在舞台上冷酷，但下了台又甜美的個性，確實讓人
十分喜愛。〈DDU-DU DDU-DU〉前所未有的成功，不只拿
下了眾多獎項，突破各種紀錄，更在全球擄獲無數粉絲的心。

「少即是多」策略令粉絲加深渴望，慢慢爬才能登上更高

　　有時不乘勝追擊反而讓粉絲們因想念而對偶像的黏著度更高，BLACKPINK 的「少即是多」就是一種策略，她們的粉絲數量自 2016 年末開始，呈現直線上升的趨勢，先是讓粉絲等上 8 個月之久才盼到 2017 年的單曲〈As It's Your Last〉的推出，接著，粉絲們又等了將近整整一年的時間，才看到《SQUARE UP》專輯的誕生。與其他經紀公司安排旗下歌手平均每年發行二至三張作品相比，BLACKPINK 確實是發行速度緩慢的歌手，但這種「少」、「慢」，卻意外帶來更棒的收穫。

　　《BLACKPINK：The Movie》是 BLACKPINK 送給粉絲們的五周年禮物，這部紀錄片公開了許多從未曝光過的珍貴畫面，包括了 MV 幕後花絮、獨家專訪演唱會彩排片段，還收錄了 BLACKPINK 十場演唱會，讓無法親臨現場的粉絲，在家打開電視就能沉浸在 BLACKPINK 熱血又動人的氣氛中，享受

身歷其境的視覺及聽覺享受。另外，記錄片中還能看到成員們對粉絲的真情告白，Rosé 暖心地表示：「隨著我們四位出道至今不斷地成長，一路上有 BLINK 不離不棄的陪伴更讓我感到開心。」Jisoo 也向粉絲傳達愛意：「希望 BLINK 能和 BLACKPINK 一生相伴、長長久久，非常感謝，永遠愛你們。」

粉絲大手筆應援，成員生日禮物收到手軟

　　2021 年，曾爆出有中國粉絲大手筆應援 BLACKPINK 成員 Jisoo 的 26 歲生日，送出價值超過新台幣 1,600 萬元的生日禮物，多達 18 款名牌的禮物清單令人看傻了眼，包含超難買的仙女白色系愛馬仕名牌柏金包，從 DIOR、PRADA、Cartier、Roger Vivier、GUCCI 等包包、服飾應有盡有。誇張的是，連 Jisoo 的家人們，包括哥哥、姐姐的小孩、Jisoo 的狗狗也都有禮物。除了這些價值不斐的禮物，粉絲還舉辦了 Jisoo 的生日聚會，並在韓國地鐵站、無線電視頻道砸重金買廣告、捐出公益金，甚至在上海策劃了一場無人機演出，

連韓國網友都驚嘆不已。

而 Jennie 的 25 歲生日也不遑多讓，一樣有中國粉絲豪氣送上 100 份禮物，光是名牌包包就超過兩百萬台幣，其他的禮物從衣服、飾品、鞋子到狗狗和家人的用品也都有。除了實質的禮物外，還有海內外大型廣告為生日應援，粉絲後援會的財力真的相當驚人啊！

海外廣告看板應援，向世界宣傳最愛的 BLACKPINK

2018 年 Jennie 的生日，一名粉絲獨資包下紐約時報廣場的廣告看板替她慶生，雖然並非首例，之前 EXO 燦烈、BTS 防彈少年團 V、Wanna One 姜丹尼爾等韓星，也都有粉絲共同集資，讓他們出現在時報廣場上，但由一人包辦所有金額倒是第一次。

　　韓國偶像登上時報廣場的廣告看板，自 2017 年起開始增加，那一年就有將近 30 組韓星登上時報廣場。花重金買下廣告看板為偶像應援的文化不只是在韓國，近年來，在台灣也非常流行粉絲後援會集資，為偶像在捷運站或公車上刊登生日應援。

　　而 2017 年在南韓論壇網站上曾出現一系列「BLACKPINK 攻上南極」的照片，照片中的男粉絲，站在南極世宗科學基地，於滿天星空下，高高舉著印有 BLACKPINK 的手幅應援，不但非常有創意，也十分有心，讓很多粉絲看了都覺得感動，還開玩笑說：「太酷了吧！我也好想跑到南極大喊 BLACKPINK 的團名」、「果然是世界級認證的巨星」、「現在發達到可以外送偶像商品到南極了嗎」。

第10章

進軍海外

★日本出道過程★

出道未滿周年即進軍日本，出道 Showcase 造成大轟動

2017 年 1 月 31 日，BLACKPINK 的 出 道 曲〈BOOMBAYAH〉MV 觀看次數在 YouTube 上破億後，她們紮紮實實站穩了一線女團的地位，循著這股驚人的氣勢，她們和之前多數的韓團一樣，選擇很快地進軍日本市場。BLACKPINK 所屬的日本唱片公司是 YGEX，2017 年 5 月 17日，YGEX 透過官方網站宣布 BLACKPINK 即將進軍日本音樂市場的消息，同時很快在 7 月 20 日，於日本最具演唱會人氣指標的場地─武道館，舉行她們首場海外演出《BLACKPINK PREMIUM DEBUT SHOWCASE》， 期 盼 透 過〈DDU-DU DDU-DU〉日文版和這個舞台，讓日本粉絲和媒體認識她們，接著於 8 月 30 日正式發行出道專輯《BLACKPINK》。

最難得的是，作為新人團體且又是外國歌手，能在日本武道館舉辦 Showcase 非常少見，可見日本唱片公司對她們的重視和肯定，同時也對她們在日本的發展很有信心。

BLACKPINK 成為第一組尚未在日本出道便於此地舉行公演的海外歌手,而這場 Showcase 演出共計 1.4 萬張門票,於開賣短短時間內銷售一空,多達 20 萬名粉絲透過各種管道向 YG 娛樂請求加場演出,由此可見日本粉絲對她們的期待度,而當時在韓國出道未滿一年的她們,也掀起了日本媒體的火熱關注。

首場日本巡演,巡迴 3 大城市共 8 場演出

2017 年 BLACKPINK 夾帶著火熱的高人氣成功打進日本音樂市場,同時在各大鬧區創下難得一見的情景,在東京原宿、竹下通、涉谷……等區,於 7 月 15 日至 17 日舉行三日的快閃活動,販售各種慶祝 BLACKPINK 在日本出道的應援商品、Showcase 周邊限定商品,造成一股搶購風潮。

隔年 3 月 28 日,BLACKPINK 在日本推出首張迷你專輯的後續改版專輯《Re：Blackpink》,並宣布舉行首場日本

競技場巡迴演唱會《BLACKPINK Arena Tour 2018》，從 7 月 24 日以大阪城音樂廳為起點，陸續在福岡國際中心、千葉幕張展覽館共 3 座城市舉辦演出，更應日本粉絲要求，新增 2018 年 12 月 24 日在大阪京瓷巨蛋的場次，此次巡演共動員 12 萬 5 千名粉絲。

　　巡演最終場適逢聖誕夜，BLACKPINK 四位成員化身可愛俏皮的聖誕女郎，特別演唱應景的聖誕組曲，還表示送給日本粉絲的聖誕禮物就是她們四個，更驚喜獻唱日文版的〈Forever Young〉，引起全場日本粉絲大合唱。演唱會上也安排了個人舞台的演出，成員們各自施展不同魅力：Lisa 性感的獨舞引起全場尖叫聲不斷，Rosé 翻唱披頭四經典的英文歌曲〈Let It Be〉、中島美嘉的日文歌曲〈雪之華〉，Jennie 演唱出道曲〈SOLO〉，每位成員的表演皆獲得滿堂喝采。

　　演唱會尾聲時，BLACKPINK 真切表達了感謝的心意，她們表示，萬萬沒有想到自己能在這麼大的場地吸引這麼多人聚集，今後也請大家多多關注她們。而後全場粉絲合

唱〈STAY〉呼喚她們上台演出安可曲，她們加碼演唱了〈WHISTLE-REMIX〉、〈DDU-DU DDU-DU〉，以及〈STAY〉才正式畫下句點。演唱會結束後，BLACKPINK 成員們穿著聖誕女郎的服裝，在後台拍下了很多具有聖誕氣氛的照片，上傳到自己的 Instagram 與全球的 BLINK 分享，讓許多無法到場的粉絲，也能透過社群媒體感受現場魅力。

2023 年再次赴日開唱，東京巨蛋一票難求

2023 年 4 月，出道 7 年的 BLACKPINK 人氣扶搖直上、魅力席捲全球，疫情後的首次世界巡演在各國皆一票難求。4 月 8 日、9 日兩天，BLACKPINK 在東京巨蛋舉辦《BLACKPINK WORLD TOUR JAPAN》演唱會，這是 BLACKPINK 自 2019 年全球巡演 IN YOUR AREA 後，相隔三年四個月再次踏上日本舉行的演唱會，一共吸引了 11 萬名粉絲到場參加。連日本知名的「第一男公關」羅蘭也在自己的社群上發文直喊「超想去看」，而一連兩天的演唱會，也吸引不少日本藝人前往朝聖。

　　這回的演唱會規模是之前日本巡演的兩倍，不但門票早就搶購一空，於演唱會前一天臨時加碼的「器材區開放席」門票也火速售罄，大家為了觀賞久違的 BLACKPINK 現場演出，無不拚了命搶票。時隔一千多個日子，再次登上日本開唱，演唱會的精采程度也沒讓粉絲們失望，一開場就火熱滿點，成員們在粉絲的尖叫聲中登場，一連帶來〈How You Like That〉、〈Pretty Savage〉、〈WHISTLE〉等歌曲活絡現場氣氛。

　　除了多首主打歌外，Jisoo 首次公開表演她個人專輯《ME》的主打歌〈Flower〉，令日本粉絲一飽耳福，洗腦的旋律和動感的舞蹈也在全球掀起一波 COVER 熱潮。演唱會結束後，Jisoo 與 Rosé 馬上轉換為觀光客模式，與感情要好的工作人員一同到新宿的壽司店享用美食，再前往新大久保站的唐吉訶德血拚，還買了三麗鷗的 Hello Kitty 商品。有趣的是，店內竟有歡迎 BLACKPINK 在東京巨蛋開唱的立牌，Jisoo 與 Rosé 還合拍了照片紀念此次東京行。

大阪開唱 Jisoo 因確診缺席，遺憾沒能遵守約定

2023 年，BLACKPINK 於 6 月 3 日、6 月 4 日赴日本大阪京瓷巨蛋開唱，但 Jisoo 因確診缺席此次演出。Jisoo 在演唱會前，身體就出現了感冒前兆，原本快篩陰性，但 6 月 1 日再次檢測轉為陽性。官方網站第一時間就向粉絲誠摯致歉，「深知粉絲們對於演唱會期待已久，我們一定會盡最大努力呈現演唱會內容，期盼各位多多支持。為了 Jisoo 能早日恢復健康的身體，並顧及全公司同仁的健康，Jisoo 將缺席大阪演唱會，請求各位諒解，謝謝」。

Jisoo 在個人 Instagram 限時動態，也特別以日文向日本粉絲道歉，她說：「相隔 3 年多，原本自己也期待再次在大阪見到 BLINKS，卻沒想到變成現在這種方式跟大家打招呼，真的非常抱歉和傷心。希望 BLINKS 不要忘記，即使因突發狀況無法出席演唱會，但我的心和大家一直同在，希望大家多多為其他三位成員歡呼、給予支持，為努力演出的成員送上最有力的應援，更祝福 BLINKS 看完演唱會能留下許

多美好幸福的回憶！我會趕快康復養好身體，到時候再以健康的模樣與大家見面，謝謝各位一路上一直支持我，我愛你們」。Jisoo 在文末更放上了三年多前，在大阪與粉絲們一起慶生的畫面，並寫著「懷念我們一起度過生日的那刻」。

第11章

開唱紀實

★訪台紀錄一網打盡★

兩次訪台規格大不同，粉絲數暴增史無前例

　　許多人都以為 2023 年是 BLACKPINK 第一次來台開唱，其實不然，她們早在疫情前的 2019 年 3 月就曾到台灣，只不過當時她們在台灣的走紅程度並非眾所皆知的等級，多半僅止於哈韓粉絲之間的熱烈討論。時隔四年，BLACKPINK 二度來台開唱，她們的火紅程度不可同日而語，兩次訪台行程相比，她們在 K-POP 界的地位與演唱會規格全都三級跳，從兩次開唱的演唱會場地容納人數就可感受到明顯的差別。

　　BLACKPINK 於 2019 年首次訪台在林口體育館開唱，吸引 8 千名粉絲到場；2023 年已晉升至高雄世運主場館，兩天共吸引 9 萬名粉絲到場，仍有許多人買不到票，由此可見，她們的人氣四年間翻漲了好多倍。不只是場地大小和規格相差甚遠，連演唱會的票價也看得出 BLACKPINK 人氣攀升的驚人程度。BLACKPINK 於 2023 年最高價的搖滾區票價已從 2019 年的 5800 元攀升至 8800 元，可別以為這天價級的票價很難賣出，搖滾區門票不但一票難求，最後更被不法黃牛

炒到一張要價 40 萬元，她們第二次訪台巡演估計共創下 72 億的商機。

2019 年首度訪台，展現親切態度和吃貨面貌

　　「BLACKPINK 2019 WORLD TOUR IN YOUR AREA」世界巡迴演唱會，歷經各國各大城市後，2019 年 3 月 3 日來到台灣站，第一次來台就引起許多粉絲前往接機，而打扮隨興帥氣的她們，展現出不凡的「機場時尚」魅力。Jennie 穿著休閒風格的長版白色上衣，搭配外套顯得更有層次；Lisa 和 Rosé 不約而同以金髮亮相；Jisoo 穿著短版上衣，大方秀出她的小蠻腰，鮮少以非黑色頭髮與大家見面的她，特地染上了淺棕髮色，讓台灣粉絲們十分驚喜呢！首次抵台的她們，在機場就展現了親切的態度，不時與接機的粉絲們和媒體揮手打招呼，讓大家留下了好印象。

　　BLACKPINK 每到不同國家演出時，都會把握時間走走逛

逛，或是就近在飯店附近體驗當地美食，而她們初次造訪台灣前，也做足了旅遊功課，對台灣美食瞭若指掌。愛吃辣的 Lisa 和 Jisoo 一出機場就直奔知名麻辣火鍋店大享美食，其他成員也指定早餐吃油條豆漿，開唱前，還吃了台灣獨有的草莓糖葫蘆，真的很懂吃啊！

世界巡演 IN YOUR AREA，手槍舞開場嗨翻天

　　BLACKPINK 首次世界巡演台灣站在林口體育館舉行，她們每回演出不管到哪一國都會帶來各自的 SOLO 舞台，之前 Lisa 在家鄉曼谷演出一段火辣熱舞的 SOLO 嗨翻全場氣氛，因此不僅招牌經典歌曲的舞台令大家引頸期盼，成員的 SOLO 舞台更加令人期待。

　　2019 年在台灣的首次演出，一開場 BLACKPINK 身穿粉紅色亮片帥氣軍裝，從升降台上緩緩登場，一連帶來紅遍全球的〈DDU-DU DDU-DU〉及〈Forever Young〉，馬上就

炒熱了體育館內的氣氛,全場尖叫聲更是不絕於耳。

　　勢如破竹的動感開場後,BLACKPINK 四位成員以中文向台灣的粉絲打招呼,雖然有著濃濃外國腔,但她們甜美又有點害羞的模樣,馬上擄獲了全場粉絲的心。Jisoo 身為首次訪台演唱會的中文擔當,一開場就說:「好想你們」,在演唱會尾聲時又以中文對粉絲說:「我們很快就回來!」,誠意十足的表現令台灣粉絲十分難忘,只不過沒想到後來因為疫情的關係,一等就等了四年之久啊!

�֎ 四人多色的 BLACKPINK,SOLO 舞台各顯魅力

　　百變的 BLACKPINK,在演唱會上盡情展現風格多樣的 SOLO 舞台魅力。最先上場的是在綜藝節目中總是展現萌傻性格的四次元美少女 Jisoo,氣質出眾的她坐在珍珠上,搭配後方大螢幕的海底世界,就像是迷人又夢幻的美人魚,她翻唱 Zedd 的歌曲〈CLARITY〉,展現不同於團體演出的歌聲和獨特唱腔,更讓粉絲們感受到她的現場實力。

　　來自泰國的舞蹈擔當 Lisa，只要一站上舞台跳舞，立馬變身性感女神，她在舞台上展現的 GIRL CRUSH 舞風，與她私下可愛的樣子反差很大，而她的獨門絕活就是，不論何種曲風的舞蹈，都能輕鬆駕馭詮釋到超過滿分，表演〈Swalla〉時，她走至延伸舞台躺在舞台上抖臀的動作，真的讓現場粉絲尖叫到幾乎要把館場的屋頂掀開了，真的超級火辣啊！

　　Rosé 從出道之初就被說是擁有極高辨識度的蜜嗓音代表，在星空般的舞台設計下，她連續演唱三首英文、韓國歌曲，分別是：披頭四的〈Let It Be〉、2NE1 朴春的〈You and I〉及 BIGBANG 太陽的〈Only Look at Me〉，雖然演唱的是別人的歌曲，但在她的詮釋下總能唱出屬於自己的風格，唱腔獨樹一格呢！

　　而有「女版 GD」之稱的 Jennie，是團中當時唯一推出過 SOLO 單曲的成員，一身黑色蕾絲裝扮下，她演唱了自己的作品〈SOLO〉，強烈的洗腦節奏，讓台下的粉絲們都能跟著她一起合唱，擔任 SOLO 舞台壓軸的她，造成萬人 KTV 的壯觀畫面，舞台魅力大爆發。

✿ 全場大合照 Say Cheese，感性道別期待再相見

演唱會上，BLACKPINK 除了帶來〈WHISTLE〉、〈Playing with Fire〉、〈As If You are Last〉等經典歌曲，她們更演唱了 2018 年與 Dua Lipa 合作的〈Kiss and Make Up〉，並且表演韓流女團前輩 WONDER GIRLS 的〈So Hot〉改編版向她們致敬，完全展現專屬於 BLACKPINK 的舞台實力，這場演出上，Lisa 和 Jennie 超帥超酷的英文 Rap 片段，更是讓人印象深刻。

安可時，BLACKPINK 與台灣的粉絲們一起大合照，為這場初訪台灣的演唱會留下了珍貴又美好的紀念。為了怕大家的表情不一致，Rosé 當時還突發奇想喊出了：「Say Cheese」，沒想到台下粉絲們也真的超配合，跟著她一起喊出：「Cheese」，完成了可愛又合作無間的大合照，而其他三位成員也被 Rosé 的舉動給逗笑了！

最後，演唱會以〈STAY〉畫下完美的句點，其中的一段歌詞令人特別不捨，「就這樣待在我身邊，stay with

me」，而真情流露的 Lisa 更撒嬌對著台下粉絲們甜喊：「I don't want to say goodbye（我不想說再見）」，演唱會後，Jisoo 也在自己的 Instagram 上以英文拼出「我愛你們」的中文發音，再度向台灣粉絲告白，其他成員也上傳在台灣拍攝的照片，並打卡「台北」留下了訪台記錄。離開台灣後，她們繼續往北美、歐洲、澳洲巡迴演出，直至疫情嚴峻才停止巡演。

2023 年二度來台開唱，引起全台搶票瘋

2023 年以 3 月 18 日、19 日，BLACKPINK 在高雄世運主場館舉辦兩場「BLACKPINK WORLD TOUR BORN PINK KAOHSIUNG」演唱會，9 萬張票在短短時間內全數被搶購一空，還有許多搶不到票的人，苦苦在網路上、主場館外求讓票，如此驚人的情況代表即使兩次來台相隔四年，她們人氣翻倍的程度有多誇張，世界頂級女團當之無愧。

不僅是演唱會收入十分可觀，BLACKPINK 第二次訪台也帶動起高雄的商機，例如：飯店住宿一房難求，費用飆漲三倍以上；六合觀光夜市、瑞豐夜市增加約五成營業額，餐酒館到凌晨還有絡繹不絕的人潮；高鐵票也一票難求，演唱會散場後捷運人潮更突破了跨年人次。

BLACKPINK 自 2022 年展開「BORN PINK」世界巡演後，不管她們到哪一國開唱，總會吸引當地大咖名人共襄盛舉。例如：2022 年 12 月，BLACKPINK 於法國巴黎開唱，法國總統夫人碧姬馬克宏（Brigitte Macron）親自在台下欣賞。而瑞士籍球王羅傑費德勒，與 BLACKPINK 合照時，竟然難掩害羞又興奮的心情，可見她們的巨星風采連名人都難抵擋。

世界巡演 BORN PINK 炸燃全場，魅力表露無遺

睽違四年，BLACKPINK 在高雄一連掀起了兩天的粉紅爆炸式炫風，她們表演了多首膾炙人口的熱門歌曲，也各自帶

來精彩的 SOLO 舞台。第一位登場的是 Jisoo，她演唱了卡蜜拉 Camila Cabello 的〈Liar〉，這首歌原本是比較性感的曲調，但 Jisoo 以她的個人風格詮釋出專屬於自己的味道，讓人有著全新又美好的聽覺享受。第二位登場的是 Jennie，她演唱了〈You & Me〉，並展現出獨特的慵懶魅力，隨著歌曲節奏變化，她也隨之轉換了各種迷人的眼神，還帥氣化身酷 man 的 Rapper。

第三位登場的是 Rosé 的個人舞台，有別於平時給人的形象，她以搖滾女伶的姿態演唱〈Hard to love〉，而後脫去皮衣表演了〈On The Ground〉，引起全場粉絲大合唱。最後一位壓軸登場的是 Lisa，她一出場宛如女王般架勢十足，一連演唱了〈LALISA〉和〈Money〉，性感的鋼管舞演出，讓全場粉絲瞬間看傻了眼，這就是 Lisa 厲害的地方，完全是天生的表演者，一站上舞台沒人不把眼光放在她身上。

不僅 BLACKPINK 帶來精湛的演出，就連 Dancer 演出也讓粉絲們相當臣服，一段 Dancer 利用 BLACKPINK 唱完〈Pink Venom〉到後台更衣表演的舞蹈，讓現場氣氛好嗨，粉絲們

給予 Dancer 的尖叫聲不斷，就像是一場熱鬧的大型派對呢！

✿ 不約而同的粉紅默契，齊聲應援口號氣氛嗨翻

粉絲們到場觀賞 BLACKPINK 的演唱會，都不約而同、全場統一遵循粉紅色的 Dress Code，許多粉絲分享，他們從台北搭車到高雄，一路上都看到好多穿著粉紅色衣服的人，到了會場更是滿滿的粉紅色，BLACKPINK 的時尚魅力果然名不虛傳。而演唱會現場，粉絲們齊力和聲的應援口號，也讓現場氣氛時時處在最高點。

BLACKPINK 的多首歌曲如〈Pink Venom〉、〈How You Like That〉、〈WHISTLE〉……等歌曲演出時，台下的粉絲們都能朗朗上口，每首歌曲的應援也做到滿分且大聲，讓現場氣氛十分熱烈！最讓 BLACKPINK 難忘的是，這次在高雄世運主場館開唱，場地非常寬闊，全場粉絲舉起手燈，呈現滿滿的一片粉色燈海，相當壯觀，可見大家有多麼團結，而演唱會最精彩的，除了舞台上的歌手演出外，粉絲的反應和應援也是非常重要的演唱會亮點。

現場粉絲從幼兒園到 50 歲的年齡層都有，不管男女老少都跟著台上的 BLACKPINK 一起隨音樂搖擺，更有不少公眾人物到場觀賞。她們的人氣橫跨了多個世代，也讓人看到 K-POP 的威力仍持續延燒。

演唱會的尾聲，一段長達兩分鐘的煙火，讓整場演出宛如華麗的嘉年華會，BLACKPINK 四位成員不斷重複演唱「BLACKPINK in your area」，為高雄的演唱會畫下完美的句點。許多粉絲都大讚煙火好美，更捨不得煙火結束後，偶像的演出也就此結束，親切的四位成員用可愛的腔調說了「謝謝高雄」，令台灣粉絲留下深刻的印象。

✿ 高雄捷運世運站應變有一套，播放 BLACKPINK 的歌曲繼續嗨

演唱會結束後，部分到場觀賞的粉絲抱怨，自己前方視線被前排的人擋住，但第二天在工作人員的協調下已改善不少。另外，高雄捷運世運站為因應散場的廣大人潮，也有應變措施，為了維持良好秩序，站務人員特別貼心播放了

BLACKPINK 的歌曲，讓等待進站的粉絲們延續演唱會上的氣氛，繼續沉浸在 BLACKPINK 的音樂世界中。

而 BLACKPINK 離開台灣後，Lisa 在 3 月 26 日特別發文謝謝高雄和台灣的粉絲，更放送她們在高雄演唱會後至火鍋店享用美食的照片，Lisa 表示，非常謝謝台灣粉絲在高雄給了她們非常難忘又美好的回憶，會和成員們一起珍惜這段相遇的時光，聽了這份告白，讓人更加期待她們第三度來台了啊！

BLACK PIИK

第12章

非看不可

★ BLACKPINK 小祕密 ★

BLACKPINK 四位成員在舞台上總是光鮮亮麗、耀眼光彩，但她們私底下生活或是內心世界，其實就跟同齡的女孩差不多，例如：她們也會有欣賞的理想型，也會像時下年輕人一樣想要擁有獨一無二的紀念刺青，成為藝人後心智更成熟的她們也曾公開分享過許多人生格言……等，這些你不可不知道的 BLACKPINK 小祕密，現在一網打盡。

BLACKPINK 理想型大揭露，哪一種與你最符合？

Jisoo：我的理想型是……懂得珍惜我的鐵粉

在圈內人緣極好、在團內是個善良體貼姊姊的 Jisoo，出道以來各種事蹟傳為佳話，也因為如此，她的粉絲數不是突然暴增，而是走慢慢累積的路線。這麼善良惹人喜愛、男女通吃的 Jisoo，理想型會是什麼呢？她曾透露：「一定要是我的『鐵粉』，非常喜歡我，非常懂得珍惜我，希望他是個笑起來很好看的人。」Jisoo 的條件開得算是平凡，她果

然是鄰家姊姊類型的女孩。

✿ Jennie：喜歡有趣又性感的男人，專注聽我說話、記得我說什麼

Jennie 曾於韓國綜藝節目《認識的哥哥》上，大方透露自己的理想型是「姜虎東魁武的身形、李壽根超乎一般人的幽默個性、孔劉獨具氣質的帥臉」，這組合一說出來，引起節目綜藝效果和新聞話題，雖然有點半玩笑話，但條件好像真的相差不遠。Jennie 更早前提過，比起外表可愛，更喜歡氣質、性感兼具的男人，她說：「我喜歡個性有趣的人，相處起來輕鬆自在。男生細心很重要，專注聆聽我說過的話，而且記在心上，平時懂得搭配我的節奏放慢腳步，或天氣冷時脫下外套給我穿。」

✿ Lisa：孔劉是萬年不敗理想型，夢想是與他合照

BLACKPINK 的泰國籍成員 Lisa，很早就公開表示非常欣賞演員孔劉，她還透露當年電視劇《鬼怪》熱播時，她和 Rosé 一起在宿舍追劇的過往。即使過了好幾年，Lisa 一直把孔劉視為理想型，不曾改變過，真的是非常忠心，甚至在韓

國綜藝節目《認識的哥哥》上，還向主持人李秀根透露，自
己不僅把孔劉當成理想型，也是他的狂粉，非常想和孔劉合
照，更表示人在泰國的媽媽也是孔劉的粉絲呢！而在媒體記
者們的傳話下，Lisa 把孔劉當作理想型一事傳到本人耳中，
孔劉得知時，害羞地說曾看過這則新聞，知道 Lisa 想要他的
簽名，所以也透過圈內人士給她了，還寫了一些為她加油的
話，更大讚 BLACKPINK 非常厲害，是為韓國爭光的世界級
女團。

✿ Rosé：我愛唱歌，喜歡會唱歌、彈吉他的男生

　　Rosé 在 2023 年傳出與大 16 歲的韓國演員姜棟元交往
的消息，雖然被韓國媒體稱為「叔姪戀」，但若屬實年齡其
實不是問題，因為他們的各項條件都很登對。早在出道初期，
BLACKPINK 成員出演韓國綜藝節目《一週的偶像》，當時回
應有關理想型的問題時，Rosé 就曾透露：「我喜歡聲音好聽，
擅長彈吉他的男人。」許多人都說如果姜棟元真的是 Rosé
的男友，與她當時開出的條件不謀而合啊！

四位成員都有刺青，各自代表什麼涵義呢？

✿ Lisa：雪絨花象徵童年瑞士旅遊回憶

深受時尚圈寵愛的 BLACKPINK，時常接受國際版時尚雜誌訪問，Lisa 曾單獨受邀擔任時尚雜誌封面人物，其中拍過一張照片，她左胸後方露出了像是雪絨花圖案的刺青，而雪絨花就是 Lisa 最喜歡的花，她曾分享說，自己兒時與爸媽到瑞士旅遊時，爸爸曾帶她去摘雪絨花，而那趟旅行回憶讓她至今仍印象深刻。此外，她還擔任過 Bulgari 手錶的設計師，當時她發揮創意把雪絨花的圖案當成設計概念，把自己的喜好融合在裡面。

✿ Jisoo：心形刺青讓粉絲直冒愛心

Jisoo 在 BLACKPINK 巡迴演唱會中，被粉絲發現她靠近側胸、肋骨的部位，有個疑似是心形的刺青，雖然不知道是不是永久刺青，但很多粉絲都觀察到，Jisoo 在某些親筆簽名中都會畫上心形符號，象徵與粉絲心心相印，這與心形刺青的概念確實有點相似。

❀ Rosé：「h」刺青代表狗狗「Hank」

Rosé 和 Jisoo 同樣是在巡迴演唱會上，被眼尖的粉絲發現身上有刺青。網路上一張被粉絲拍到的照片中，疑似 Rosé 的右手有個不起眼的小黑點，就當大家議論紛紛那是什麼時，有粉絲主動向本人求證，詢問之下才確認那個小黑點其實是小寫的「h」，正代表了她領養的狗狗「Hank」的名字縮寫，果然是愛狗人士的最佳代表。

❀ Jennie：以英文刺青「Stay Strong」鼓勵自己

粉絲們往回追溯時巧妙發現一張 Jennie 擔任練習生時期的照片，當時還未出道的她，手腕上有著很顯眼的英文刺青「Stay Strong」，但許多人說，她出道就不曾再看過她手腕上有刺青，猜測應該是紋身貼紙或半永久的刺青，而「Stay Strong」的英文也代表了鼓勵自己度過艱辛的練習生生活。

BLACKPINK 的人生格言，陪你成為更好的自己

✿ Lisa 格言 1：一開始就要做到最好！

Lisa 從小就愛唱歌跳舞，對於這方面也非常投入和努力，因此累積了深厚實力，使她即使單獨出輯也能以歌曲〈LALISA〉成功登上美國告示牌全球兩百大單曲榜的亞軍，因為她始終堅信一件事，從一開始就做到最好，之後才不需要浪費更多時間，以此砥礪粉絲們，學習一件事情從一開始就要非常投入，才容易達成目標。

✿ Lisa 格言 2：自己才是自己的主人！

Lisa 是 YG 娛樂首位出道的外國籍藝人，別看她現在光鮮亮麗如此成功，她曾經因外國人的身分遇到許多困難，但 Lisa 多半以開朗的正面態度去看待。或許她比韓國籍藝人更懂得人情冷暖和現實問題，所以遇到挫折總是坦然面對，她知道，每個人未來的路上，一定會有重重未知的關卡，但只要相信自己會克服一切，就能帶領自己闖關成功，因為自己才是自己的主人，誰也不能左右自己。

✿ Lisa 格言 3：相信自己，心想事成！

不少人都相信「吸引力法則」這個理論，Lisa 也不例外，她認為，當你夠愛自己、夠相信自己的能力，自然而然就會散發出獨一無二的氣場和難以抵擋的魅力，人緣也會自然變好。她鼓勵所有缺乏自信的女生，如果想讓自己有魅力，就應該相信自己擁有無法取代的魅力，這樣就能心想事成。

✿ Jisoo 格言 1：自己是自己最大的後盾！

思想、個性獨立的 Jisoo，覺得全世界最可靠的就是自己。Jisoo 在接受香港《ELLE》雜誌專訪時曾經透露：「就算是遇到困難或問題，我不曾有過想要依靠別人的一絲絲念頭，只會一心想著，自己該怎麼度過眼前的難關，因為我認為，自己就是自己最大的後盾。」

✿ Jisoo 格言 2：切記自信是最美的時尚配件！

BLACKPINK 每位成員都是世界級的時尚指標，Jisoo 也是時尚界的寵兒和女孩們的典範，她曾建議所有想要讓自己更時尚的女生，找到適合自己的風格就好，不要一味地模仿，她認為，只要增加一點個性化的配件，就能詮釋出專屬於自

己的時尚風格！最重要的是，她提醒女孩們，切記自信是最美的時尚配件！

✿ Jisoo 格言 3：讓自己一天比一天開心！

Jisoo 雖然是 BLACKPINK 中最晚推出個人作品的成員，但她在等待的過程中仍按部就班地進行練習，不會因為不明確的計畫而亂了陣腳，她總是打起精神、堅信目標，每天全心投入所愛的歌唱事業，讓自己一天比一天開心，如此正面進取的性格，難怪是其他三位成員和廣大粉絲們眼中的模範生。

✿ Rosé 格言 1：堅守自己的立場，值得尊敬！

即使 BLACKPINK 已貴為世界頂級女團，但她們仍時時警惕自己不能迷失自我，不能被外在的一切所誘惑。Rosé 表示常常都會遇到新的考驗，也難免有新的誘惑，能不能通過考驗、抵擋誘惑，最重要的就是自己的心智是否堅定，最大的敵人其實不是別人而是自己。當一個人能堅守原則和立場時，就十分值得尊敬，長久保持初心不僅很勇敢也不容易。

✵ Rosé 格言 2：為了夢想持續努力，是最珍貴的事！

夢想雖然並非遙不可及，但卻是無法輕易實現的目標，即使實現的過程難免經歷一段艱辛的路，但只要堅持下去總有成功的一天，Rosé 曾分享自己對夢想的看法，她說：「若夢想能輕易被實現，那就不足以稱為夢想了！最珍貴的是，為了夢想持續努力，將克服困難的過程都當作成長的養分，就能換來與日俱增的能量。」

✵ Rosé 格言 3：人生不可能一帆風順！

雖然看待人生應該正面樂觀，但人生不可能永遠順遂，崎嶇的路途雖然艱辛，但如果克服困難就能繼續往前行。Rosé 曾分享自己的人生觀，她說：「人生不可能一帆風順，不過只要目標堅定、堅持下去，即使遇到困難也不足以成為阻礙，適時尋求他人協助或自我溝通，保持身心靈平衡，美麗的曙光就在前方。」

✵ Jennie 格言 1：時刻努力，不留遺憾！

生活中有許多事情是無法自己掌控的，或是心有餘而力不足，如果遇到這種狀況，許多人都會充滿無力感，但

Jennie 的想法卻是積極且正面的，她曾在接受專訪時分享自己的看法：「就算遇到這種狀況，我會告訴自己努力的過程都是有意義的，不是白費的，因此會盡自己全力去做，唯有如此才不會有『我當時怎麼不努力看看』的遺憾，而努力過的事情，如果沒有達成期待的目標，我也會坦然接受結果。希望時時刻刻盡全力，不要留下任何遺憾就夠了。」

✿ Jennie 格言 2：一日 BLACKPINK，終生 BLACKPINK！

現在當紅的 BLACKPINK，會擔心未來的演藝之路還有多長嗎？答案是否定的，因為對 Jennie 來說，BLACKPINK 是永遠的存在，沒有時間的問題，Jennie 發自內心地說：「BLACKPINK 就是我的根，而其他三位成員一輩子都是我的家人，一日 BLACKPINK，終生 BLACKPINK。」不僅是 Jennie 有這種想法，其他三位成員的想法應該也跟她差不多，而廣大的粉絲們是否也覺得「一日 Blink，終生 Blink」呢？

✿ Jennie 格言 3：就算無法輕易放下，也要學會接受！

面對挫折或是流言蜚語，公眾人物所需承受的心理壓力

遠大於一般人，因此 Jennie 在出道後已練就了一身本領，她說：「當遇到困難、不順時，如果發現問題解決不了，就應該考慮讓自己轉念，學會轉念是人生很重要的事情！我會想著，或許每個考驗都有它的意義，就算無法輕易放下，也要學會接受，唯有接受才有可能真的放下，而放下後通常會有意想不到的結果。」

第13章

星座解析

★與 BLACKPINK 的速配指數★

　　BLACKPINK 四位成員的星座包含土象、風向、火向星座，這樣的星座組合使她們百變、多元，時時帶給粉絲們新鮮感，最重要的是，她們的「團魂」有著無限大的魅力。魔羯座的 Jennie 和 Jisoo、水瓶座的 Rosé、牡羊座的 Lisa，她們的哪種性格讓你深深著迷？透過星座解析來幫助你更了解她們！

魔羯座 Jennie —— 高級臉背後的熱血情懷

　　魔羯座又稱為山羊座，由土星所主宰，所以屬於土象星座，守護神是農神「薩圖爾努斯」。魔羯座的人具有堅毅耐力、務實態度，努力做事一步一腳印，不會想要投機取巧一步登天，個性屬於自律、嚴謹、保守，同時因為受到土星的影響，有時會表現出冷漠、悲觀、缺乏浪漫的態度，甚至不太接受溝通。

　　1 月 16 日出生的 Jennie，正是認真勤奮的魔羯座女孩，

勇於挑戰各種新事物，不怕面對挑戰，雖然魔羯座常常讓人覺得有點距離感，但內心的熱情其實大於一般人，只是不輕易在不熟的人面前展現這一面，常常被誤會個性冷淡。不過，只要是被魔羯座認定的朋友，她會毫無保留地展現出自己開朗、活潑、熱情，甚至溫柔內斂的樣貌，而且很願意為所愛的人付出一切，不求回報。

　　魔羯座的個性特質在 Jennie 身上大部分都印證了，雖然她的長相一開始讓許多人覺得難以親近，但熟悉她、了解她後，BLACKPINK 成員和粉絲們都會深刻地發現，原來 Jennie 像小女孩可愛的那一面如此珍貴，偶爾展露童心未泯的樣子更是得人疼，這或許也是她異性緣非常好的緣故，平時看起來有點冷、有點酷，但深度交往後發現她反差的一面。

　　Jennie 天生的高級臉常常會讓人覺得高不可攀，尤其站在舞台上 rap 時會有股非常強的女王氣勢，但只要她一眨眼，卻又有股可愛到不行的絕殺魅力。不隨便透露心事的魔羯座，常常是靜靜聆聽的類型，聽完別人的困擾或許沒有馬上給出回應，但在腦中已經進行各種分析和批判，而且很懂得

分辨是非、好壞、先後順序，是理智派的強者。

❀ 魔羯座跟誰最合拍？同為土象星座的天蠍、處女最速配！

魔羯座和天蠍座都是天生充滿抱負的星座，從小就立志要當成功人士，因此在志同道合的前提下，這兩個星座很容易成為好朋友，如果在工作上有合作機會也會相得益彰，加上他們都是屬於勤奮又聰明的人，非常容易有共同話題或是惺惺相惜。

同為土象星座的處女座，和魔羯座也會是非常好的朋友！不管是生活或工作上，他們都容易因為某一個特點而欣賞對方，特別是他們都有「復古情懷」，也剛好都對時間非常敏感，而且討厭談論八卦話題，因此常常是心靈上千年一遇的好朋友。

雙魚座是魔羯座的最佳傾聽者，個性柔情似水、善解人意的雙魚座，最能了解魔羯座的心事、憂愁與深情，並會適

當給予魔羯座最貼心和恰到好處的安慰。不過雙魚座和魔羯座搭配在一起，只僅限於互相傾聽，不太會有實質的解決幫助，心境以外的照顧還是得靠其他更陽光的星座來協助。

魔羯座 Jisoo —— 標準的星座特質，讓人臣服於她的魅力

雖然 BLACKPINK 並無設立隊長的職務，但 Jisoo 就是有那種姊姊、隊長、領導者的特質，因為她總是給人冷靜穩重的印象，比起同為魔羯座的 Jennie 更像典型的魔羯座，屬於默默付出努力，不多說自己內心想法的性格。心思細膩，面對問題或困難，擅長以理智去分析優劣再行動，這正是魔羯女孩代表 Jisoo 的風格。

即使平時給人穩重、值得依賴的樣子，但面對不同情況和場合，又能很快適應環境轉換角色，例如：Jisoo 在參與綜藝節目錄製時，就以全能綜藝咖的形象表現地可圈可點，

差點讓人忘了舞台上發光發熱的那個她。她非常知道自己在什麼場合該怎麼表現，更知道自己的優點在哪，可以發揮到什麼程度、不會失準，她對掌握自己很有一套，當然內心也對自己要求極高，不容許自己失誤。

Jisoo 樂於照顧別人、給人安全感，與其說她是給人安全感，不如說她所做的這些事，同時也是為了讓自己有安全感，她害怕把決定權交在別人手上，因此會主動掌控進度、主動攬下許多工作，是個多工的人，不允許自己同流合汙或盲目工作，也由於個性勤奮，不計較自己的工作份量比別人多，因此魔羯座常常是成功人士中的典範，「要怎麼收穫先那麼栽」、「一分耕耘一分收獲」是他們的座右銘或人生哲理，而沒有把握的事情，他們多半不會做，因為他們討厭浪費時間。

Jisoo 原本是團中最沒有戀愛傳聞的成員，因為她對感情十分謹慎，也非常懂得自己需要什麼樣的愛情和對象。然而就在 2023 年 8 月 3 日，韓國娛樂新聞爆出她與男演員安普賢戀愛的消息，而且一反常態，YG 娛樂很快地大方承認

了兩人的戀情，Jisoo 可說是愛情事業兩得意。隨著戀情曝光後，安普賢隨之知名度在全世界大漲，粉絲們不斷湧入他的個人 IG 想看看究竟是何方神聖，還留言要他「好好對待Jisoo」。

35 歲的安普賢比 Jisoo 大七歲，他憑藉電視劇《梨泰院Class》的反派角色打開知名度，讓觀眾漸漸認識他，也參與過《由美的細胞小將》、《以吾之名》的演出，與金高銀、韓韶禧有過精彩的對手戲，演技備受肯定。從事演員工作前，他因傷離開拳擊圈後，先投入模特兒行業後才開始挑戰戲劇演出。而因男方有著 188 公分的高大身材，與嬌小的 Jisoo相差 25 公分，也被稱為是新一代的最萌身高差情侶。

戀情傳出後，更加證明魔羯女 Jisoo 決定追求愛情時是義無反顧的，會花時間慢慢觀察對方，確認對方是值得信任、託付的對象，就算她同時擁有事業或理想，她仍會為了愛情把各方面兼顧得很好，是個對工作和感情都非常專心的人。專注於每一件事情，是魔羯座最大的個性優點，而 Jisoo 正是最佳代表。

　　魔羯座私底下的個性比較自我，喜歡也擅長一個人獨處，覺得一個人很自在。魔羯座並不因此覺得孤單，也不覺得自己人際關係有問題，他們很明白什麼是該做和不該做的事情，完全不會逼迫自己為了別人融入不喜歡、不必要的社交圈，也不會戴著面具與人相處、討好別人。

✿ 魔羯座最適合的異性星座？金牛、處女為一生伴侶最佳人選！

　　金牛座與魔羯座都屬於土象星座，他們共同的星座特點是內向不多話、金錢觀念實際、做事刻苦又耐勞，這個組合真的是三觀相當吻合的一對，但真的交往的話，絕對不會是偶像劇浪漫情節的那種路線，取而代之的是血濃於水的深厚感情，而且是細水長流、愛情長跑類型，周圍的人看來他們好像火花不大，但他們自己的甜蜜只有他們知道。

　　魔羯座與處女座是很容易白頭偕老的一對，當魔羯座因為憂鬱情緒激動時，處女座總能找到對的方式幫魔羯座平衡過多的情緒。他們同屬土象星座，不論是性格或思想，都有

很多共通點，兩人的磁場非常接近，而且都是感情上純真的人。氣味相投的他們，不是大聲說愛的類型，但目標往往是一致的，因此談戀愛後開花結果的機率非常高。

水瓶座的 Rosé —— 崇尚自由，專注於所愛的人事物

水瓶座的女孩不管是外表或是氣質都與眾不同，雖然不是看一眼就難以忘懷的漂亮，但卻有股獨特的氣息，有人說，那是一種「靈氣之美」，有點神祕感、也有點朦朧美，而BLAKPINK 的「野玫瑰」Rosé 正是這樣的水瓶座女孩。水瓶座女孩在團體中，屬於非常合群的性格，更能與任何人打成一片，即使如此，她很了解她只屬於自己，就算面對各方的誘惑或搖擺不定的未來，她依舊能堅定自己的心，不會隨波逐流，而且絕不妥協於束縛和壓力，因為她崇尚自在與自由。

私底下的水瓶座女孩心靈純潔宛如單純的孩子般，許多

時候，她也不禁流露出天真的一面，喜歡幻想的水瓶座，腦子常有天馬行空的想法，因此常常是創意的發起者，她們討厭守舊、勇於嘗鮮。個性不愛計較的水瓶座，對於壞事很看得開，對於別人犯錯的包容力也很強，是天生的樂天主義者，也因此他們通常擁有不少朋友，因為與他們相處在一起毫無壓力；個性來去自如、無拘無束，不勉強做自己不喜歡的事情，也討厭依附別人或滿足其他人的期待，正是水瓶座獨立又自主的展現。

在人群中總是相當隨和，但又兼顧自己的主見，是水瓶座女孩最迷人之處，這項特點也反映在 Rosé 身上。個性好相處的她，對自己的工作非常有想法，尤其她對自己的嗓音也很有自信，之前拿著吉他自彈自唱的演出，就是她主動提出的企劃，也表演得非常成功，更讓人看到她多才多藝的一面。

水瓶座女孩對愛情和感情非常忠貞，雖然一開始可能表現地較為被動，甚至讓對方覺得有點冷漠，可是只要確定是自己的真愛、是自己所追尋的另一半，就會毫無保留地獻出

真誠的一面，並讓對方感受到她的美好特質，雖然不知道現在 Rosé 是否真有戀愛對象，但忠貞不二就是她的戀愛觀。

之前曾因為一張照片曝光，傳出她與韓國知名演員姜棟元的戀愛關係，但 YG 娛樂否認這項戀愛傳言，即使如此，粉絲還是相當關注兩人的關係，加上 Rosé 曾說過自己喜歡聲音好聽、會彈吉他的男生，姜棟元的條件也剛好吻合，也難怪粉絲會對這對情侶的誕生抱持期待。

✤ 水瓶座的天作之合對象是誰呢？雙子座、牡羊座抓得住她的心！

與水瓶座同為風向星座的雙子座，都屬於個性、思考、行事變化多端的類型，風象星座的性格正是如此，有點令人摸不著頭緒和規律，而這正是他們有趣且迷人之處。不管是一開始的相遇，或是兩人經歷了一段時間相處，雙子座和水瓶座都會在日常生活中發現彼此觀念和性格都非常接近，好像只有對方最能懂她在說什麼、想什麼，加上都是無拘無束、自由開放的個性，所以相識初期一下子就能成為無話不談的

朋友，因此這個星座組合若談起戀愛，通常也是從朋友開始做起，他們的微妙相處之道就是介於朋友與情人之間的關係。

　　另外一個最能抓住水瓶座女孩心的星座是牡羊座的男生哦！水瓶座和牡羊座都是對任何新鮮的人事物充滿好奇和熱情的人，因此他們很容易相約一起去探索，成為很好的玩樂夥伴。同時水瓶座和牡羊座面對未來的態度是非常相近的，認真交往時，就算遇到問題也很容易溝通化解，算是非常速配的對象。但要特別注意的是，牡羊座缺乏耐心和持久，水瓶座則個性變化多端，兩人如果能在其中找到最棒的平衡點，速配指數絕對不輸給水瓶雙子的組合。

 ## 牡羊座 Lisa —— 膽大勇於冒險，個性活潑奔放

　　Lisa 為了打入韓國演藝圈，不怕辛苦地付出努力，她勇往直前的衝勁正代表了牡羊座！牡羊座女生天生就非常熱情、積極主動，更樂於接受新的挑戰，比一般女生強悍的是，

她們不怕冒險，時時充滿活力全力以赴，就算失敗了還是會越挫越勇，這樣的精神讓許多人都相當佩服。

個性開朗、活潑奔放、容易交朋友、直線型思考、說話坦率不做作、喜怒哀樂藏不住，這些都是牡羊座可愛的個性特質。牡羊座女生喜歡直接了當說出自己的想法，也喜歡別人這樣對她們。但也因為如此，她們說話很容易讓人受傷或是得罪人而不自知，而這正是牡羊座需要修練的課題。

年紀最小的 Lisa 是團中的忙內，天真又直接的性格，常常把喜怒哀樂的情緒分享給團員，遇到開心的事情會更明顯地表現出興奮的情緒，想要撒嬌時也會當眾撒嬌，調皮時也會不管場合就展現孩子氣的一面，但在舞台上專注演出時，她又能展現出超乎一般人的專業，牡羊座雖然不算聰明的星座，但是虛心且願意學習是他們在學業或工作上成功的關鍵。

你身邊是否有這樣的牡羊座女生呢？充滿自信、表達能力強，而且非常享受獨處，甚至喜歡充實自己的能力，成為獨當一面的人。比起找一個好對象來依賴一輩子，她們其實

更喜歡自己成為能力很強、非常有主見的時代女性，牡羊座女生算是十二星座女生中最有自信的星座，這點應該許多人都百分百贊同。

　　牡羊座女生可以很快地和任何人、不分性別，建立起友好的互動關係，所以喜歡牡羊女的男生可要注意，絕對不要以為她跟你很能聊，就誤會她對你有意思哦！至於自信的牡羊座女生喜歡什麼樣的異性呢？首要條件就是有自信！另外，勇於挑戰自己、有超乎一般人的膽識、不輸她的行動力、具有一點幽默感的男生，才能擄獲牡羊座女生的心啊！她們特別欣賞那些不怕冒險和挑戰的人，因為她們自己也是這樣的人。偷偷告訴大家，雖然牡羊座女生感覺比較強勢，但她們也期待生活中的小甜蜜。若想擄獲她的芳心，製造一些生活小驚喜，她們會很感動，即使表面不說，也會默默在心裡加分。

✵ 牡羊座挑選長期伴侶的考量？有自信的獅子座、射手座與她們最相配！

牡羊座與獅子座是超級速配的組合！牡羊座的活力洋溢，遇上熱力四射的獅子座，經常是一見鍾情的組合，愛神來了真是叫人擋都擋不住。牡羊座女生喜歡一個人時，會表現的非常明顯、積極主動，甚至會女追男，因此通常是她們主動追求獅子座男生。她們在喜歡的人面前，盡情展現出熱情的個性、開朗、自信的優勢，善用長處引起異性注意。

牡羊座女生欣賞獅子座男生天生的王者風範，而同屬火象星座的兩人，很容易就激起愛情火花。可別看平常牡羊座女生好像不是很重視浪漫，其實她們內心是個小女孩、更擁有少女心，對浪漫也是有所憧憬的；而霸氣的獅子座觀察細膩，他們通常也會發現牡羊座的需求。雖然牡羊與獅子很容易看對眼而情投意合，但卻都是有點任性倔強的個性，因此容易發生爭執，或陷入互不相讓的冷戰狀態。

牡羊座與射手座的組合也不錯，他們如果真的交往，就

不會有無聊或閒下來的一天，同時兩人的關係可能是工作好夥伴、無話不談的知心朋友、互相喜歡的速配情人。不管是什麼關係，當牡羊座遇上射手座，就是一對非常快樂的組合，兩人有很多共同的興趣，例如：進行一場華麗的冒險遊戲、一段長達一個月的旅行，是非常好的陪伴關係。而且透過各種活動和安排，兩人都能漸漸感受到彼此的魅力所在，因此相處越久就越懂得對方的好，若成為一生的伴侶會很幸福。

　　牡羊座女生在情感上相信直覺、重視熱情，像射手座男生這種個性，最能為她帶來情感上的共鳴和支持；最難能可貴的是，她們需要另一半與她們一同成長和進步，攜手實現共同的夢想和目標，並在過程中給予打氣和互相扶持。牡羊座女生非常知道自己適合什麼樣的男生，因此遇到不適合的約會對象，她們不會猶豫不決，會果斷地結束感情，甚至直接與對方說清楚，她們不喜歡浪費時間和精力在不對的人身上，喜歡明確的愛情目標。

第14章

BLINK 專屬

★ BLACKPINK 隨堂測驗 ★

　　你是 BLACKPINK 的超級粉絲嗎？你非常確定她們的每一件事情你都瞭若指掌嗎？從出道至今你對她們哪首歌印象最深刻？哪一次的舞台演出令你感動至今？她們的新聞和家庭背景你都 follow 了嗎？敢不敢挑戰一下，說不定你會拿下滿分，有沒有信心啊？ GO，開始作答吧～

一、是非題：人世間的是是非非，都是讓你成為更好的人

1.（　　）BLACKPINK 打從一開始就決定叫這個團名？

2.（　　）BLACKPINK 的成員數原本就預定是四位？

3.（　　）最後加入 BLACKPINK 的成員是 Rosé ？

4.（　　）粉絲名 BLINK 是由粉絲們票選而出？

5.（　　）Jisoo 是家中的獨生女，她家只有一個小孩？

6.（　　）Lisa 出生於菲律賓，在泰國長大？

7.（　　）代言 CK 的成員是 Jennie ？

8.（　　）有女版 GD 之稱的成員是 Lisa ？

9. （　）BLACKPINK 原本是其他公司的藝人，後來才轉至
YG 娛樂？

10. （　）有「人間香奈兒」之稱的人是 Jennie？

11. （　）出生於律師家庭的成員是 Rosé？

12. （　）BLACKPINK 成員中有兩位魔羯座？

13. （　）愛吃美食的 Lisa 是金牛座女孩？

14. （　）與男演員安普賢傳出戀情並受到官方確認的人是
Jisoo。

15. （　）BLACKPINK 只到過台灣一次，在高雄一連開唱兩
天。

16. （　）2016 年 8 月 8 日是 BLACKPINK 正式出道的日子。

17. （　）出道後三個月內，BLACKPINK 以第二張單曲專輯
火速回歸歌壇。

18. （　）BLACKPINK 曾入圍《時代雜誌》的「不可不知的
10 位藝人」之一。

19. （　）練習生時期，BLACKPINK 常常一天只吃一餐，在
宿舍最常做辣炒年糕。

20. （　）Lisa 年紀小膽子最大，敢膽徒手捉蜈蚣保護其他成
員。

 二、選擇題：小孩子才做選擇，但你不是小孩子了

1. （　　）Jisoo 的韓文名是？A. 김지수 B. 김수지 C. 김수니 D. 김제니

2. （　　）2016 年 YG 娛樂宣布 BLACKPINK 即將於夏天出道後，在官網上依序公開成員名字的順序為？A. Rosé、Jennie、Jisoo、Lisa　B. Jennie、Lisa、Jisoo、Rosé　C. Lisa、Jisoo、Jennie、Rosé　D. 四位同時公開

3. （　　）出道前即參與師兄 G-Dragon 迷你專輯《One of a Kind》主打歌「那 XX」MV 演出的成員是？A. Rosé B. Jennie C. Lisa D. Jisoo

4. （　　）曾在 2014 年 10 月韓國嘻哈團體 Epik High 主打歌 MV 中出現的是哪一位成員？A. Rosé B. Jennie C. Lisa D. Jisoo

5. （　　）以下哪個不是 Jisoo 的別稱？A. 4½ 次元少女 B. 人間 Dior C. 小湯唯 D. 以上皆是

6.（　）Jisoo 不曾與誰在工作上有合作？ A. 丁海寅 B. 李敏
鎬 C. 姜棟元 D. iKon

7.（　）Jisoo 不曾出演過以下哪個電視劇或節目？ A.《製作
人的那些事》B.《阿斯達年代記》C.《雪降花》D. 以
上皆是

8.（　）Jisoo 的 SOLO 個人專輯《ME》預購時打破了多少
萬張的新紀錄？ A. 100 萬 B.80 萬 C.60 萬 D.50 萬

9.（　）誰是團中最後一位推出 SOLO 作品的人？ A. Rosé B.
Jennie C. Lisa D. Jisoo

10.（　）Jisoo 的姐姐金智允曾是空姐，出演過綜藝節目《為
了孩子的國家》受到觀眾注意，還被說與哪一位韓
國女演員相像？ A. 全智賢 B. 秀智 C. 韓孝周 D. 潤娥

11.（　）Jisoo 曾替誰代班主持 SBS 音樂節目《人氣歌謠》？
A. TWICE 定延 B. SISTAR 孝琳 C. 孔昇延 D. GOT7
珍榮

12.（　）牡羊座的泰國籍成員 Lisa 哪一天生日？ A. 1997
年 3 月 24 日 B. 1997 年 3 月 25 日 C. 1997 年 3
月 26 日 D. 1997 年 3 月 27 日

13.（　　）以下哪一個不是在形容 Lisa？ A. 人間芭比 B.IG 女王 C. 舞蹈機器 D. 網癮少女

14.（　　）Lisa 在 2013 年被 YG 娛樂安排擔任 BIGBANG 太陽哪一首歌曲的 MV 舞者？ A. Eyes.Noses.Lips B. Ringa Linga C. Stay with Me D. Love You To Death

15.（　　）Lisa 在演藝圈中有幾位泰國同鄉的好友，以下哪一位不是她的好友？ A. (G)I-DLE 成員 Minnie B. GOT7 成員 BamBam C. 2PM 成員 Nichkhun D. 以上皆非

16.（　　）小時候 Lisa 父母離異，母親再婚嫁給保羅馬庫斯·布魯施韋勒，他和 Lisa 的感情非常好，他是哪一國人？ A. 瑞士人 B. 瑞典人 C. 澳洲人 D. 美國人

17.（　　）香港喜劇天王周星馳曾表態 BLACKPINK 成員中最喜歡的成員是誰？ A. Rosé B. Jennie C. Lisa D. Jisoo

18.（　　）Lisa 的個人專輯《LALISA》首週銷量突破 80 萬張，在美國告示牌更稱霸了長達幾週？ A. 41 週 B.39 週 C.31 週 D.29 週

19. (　　) Lisa 養的杜賓幼犬名叫什麼？ A. Lily　B. Sasa　C. Love　D. Peace

20. (　　) Lisa 養狗也養貓，有五隻貓的她，每隻貓的名字都是 L 開頭，以下哪個選項不是她的貓的名字？ A. Lucifer　B. Leo　C. Lili　D. Lego

21. (　　) 綜藝節目《認識的哥哥》中，Lisa 曾說自己無法忍受露出額頭、視瀏海為生命，還開玩笑說，除非有人給她多少錢，她才願意露出額頭？ A. 韓幣一千億　B. 韓幣一百億　C. 美金一千萬　D. 美金一百萬

22. (　　) Jennie 的出生地在韓國首爾的哪裡？ A. 城北洞 B. 清潭洞 C. 梨泰院 D. 江南

23. (　　) Jennie 雖然出生於韓國，但後來移民至哪個國家？ A. 紐西蘭 B. 加拿大 C. 美國 D. 澳洲

24. (　　) Jennie 擔任練習生的時間長達幾年？ A.10 年 B.9 年 C.8 年 D.7 年

25. (　　) 以下哪個名字不是 Jennie 養的狗？ A. Kai　B. Kuma　C. Panda　D. 以上皆是

26. (　　) 以下哪歌手不曾與 Jennie 傳過緋聞？ A. EXO 的 Kai　B. BTS 的 V　C. BIGBANG 的 GD　D. 以上皆是

27.（　）Jennie 與少女時代的哪一位私下是好閨密？A. 太妍 B. 潔西卡 C. 潤娥 D. 以上皆是

28.（　）以下哪個稱號不是 Jennie 的？A. 人間香奈兒 B. 男神收割機 C. 餃子妮 D. 以上皆是

29.（　）BLACKPINK 中身高最高的人是誰？A. Rosé B. Jennie C. Lisa D. Jisoo

30.（　）Rosé 在尚未踏入演藝圈前，就讀於澳洲貴族學校的哪個科系？A. 戲劇系 B. 心理系 C. 法律系 D. 化學系

31.（　）Rosé 是團中最晚入團的人，度過練習生的時間有多長？A.4 年 B.5 年 C.6 年 D.7 年

32.（　）Rosé 是什麼星座？A. 天秤座 B. 天蠍座 C. 魔羯座 D. 水瓶座

33.（　）Rosé 是 BLACKPINK 中第幾位 SOLO 的成員？A. 第一 B. 第二 C. 第三 D. 第四

34.（　）以下哪個是 Rosé 代言過的品牌？A. Dior B. Saint Laurent C. Karl Lagerfeld D. CHANEL

35.（　）人美心也美的 Rosé，領養了一隻狗狗，還為牠開設了 Instagram，這隻狗狗叫什麼名字？A. 洛克

B. 瀚華 C. 漢克 D. 志龍

36.（　）Rosé 在圈內也有閨蜜，以下哪一個不是她的閨蜜？
A. IU B. 金高銀 C. Girl's Day 惠利 D. 以上皆非

37.（　）BLACKPINK 曾跨國與美國流行歌手席琳娜戈梅茲（Selena Gomez）合作的歌曲是什麼？ A. Ice Cream B. Shut Down C. Kill This Love D. Pretty Savage

38.（　）哪首歌運用了匈牙利作曲家李斯特所作的〈鐘〉為整首歌曲做貫穿？ A. Ice Cream B. Shut Down C. Kill This Love D. Pretty Savage

39.（　）2020 年正當全球疫情重災時，美國天后女神卡卡與 BLACKPINK 合作的歌曲是哪一首？ A. Shallow B. Poker Face C. Sour Candy D. Love Game

40.（　）BLACKPINK 曾代言台灣蝦皮的哪個活動？ A. 雙 11 購物節 B. 雙 12 購物節 C. 七夕情人節 D. 兒童節

【是非題解答】

X X O X X X O X X O

O O X O X O O X X O

【選擇題解答】

A B B D D C D A D C

A D D B C A C A C A

B B A D C D B D A C

A D B B C A A B C B

附 錄

年度大事紀

★ BLACKPINK 得獎紀錄、成就 ★

出道前：2012 年至 2015 年
2012 年
04 月 06 日，第一次在官方 YouTube 頻道公開 BLACKPINK 練習生 Euna Kim 及金恩菲的練習影像。
05 月 10 日，發布「Who's That Girl???」短片，Lisa 練習舞蹈的影片公開。
07 月 01 日，YG 娛樂在官方 YouTube 頻道公開名為「Future 2NE1」的影片，其中看到四位練習生練習的畫面。
08 月 29 日，公開 Jennie 的練習影片，也是 BLACKPINK 第一個公開名字的練習生。
09 月 01 日，Jennie 參與 G-Dragon 迷你專輯《One of a Kind》主打歌「那 XX」的 MV。
2013 年
01 月 15 日，Jisoo 的照片透過 YG 官方部落格公開。
01 月 20 日，Jennie 第二部練習影片發布。
03 月，Jennie 為李遐怡專輯中的歌曲伴唱。
08 月，Jennie 為勝利專輯中的歌曲伴唱。
09 月，Jennie 為 G-Dragon 專輯中的歌曲伴唱。
2014 年
05 月，三星集團的時尚品牌「NONAGON」宣傳影片中出現了 Lisa 的身影。
10 月，Jisoo 擔任嘻哈團體 Epik High 主打歌 MV 的女主角。
10 月中，YG 娛樂宣布金恩菲因健康因素退出練習生。
11 月 11 日，Jisoo 出演 HI 秀賢主打歌「我不一樣」MV。
2015 年
05 月，YG 娛樂宣布張漢娜不會加入 BLACKPINK。
08 月，文秀雅參加 Mnet 嘻哈節目《Unpretty Rapstar 2》，但 YG 娛樂宣布她不會加入 BLACKPINK。

2016 年出道至今
2016 年
05 月 18 日，YG 娛樂正式宣布 BLACKPINK 於夏季出道。
05 月 30 日，宣布每週三依序公開正式成員個人資料。
06 月 01 日，正式公布第一位成員：Jennie，韓國籍。
06 月 08 日，正式公布第二位成員：Lisa，泰國籍。
06 月 15 日，公布第三位成員：Jisoo，韓國籍。
06 月 22 日，公布最後一位成員：Rosé，紐韓雙籍。
06 月 29 日，公布團體名稱為 BLACKPINK。
07 月 29 日，宣布於正式出道時間為 8 月 8 日晚上 8 點。
08 月 08 日，下午 3 點在韓國首爾舉行於出道 Showcase，同時公開出道首張單曲《SQUARE ONE》收錄的「WHISTLE」、「BOOMBAYAH」MV。兩首歌曲達成「Perfect All-Kill」。
11 月 01 日，以第二張單曲專輯《SQUARE TWO》回歸樂壇。
11 月 18 日，「Playing with Fire」打進美國告示牌世界單曲榜冠軍，也登上加拿大百強單曲榜。
12 月 22 日，美國著名雜誌《告示牌》評比「WHISTLE」為二十大最佳 K-POP 歌曲。
2017 年
01 月 31 日，出道曲「BOOMBAYAH」MV 在 YouTube 觀看次數破 1 億。
05 月 17 日，在日本唱片公司 YGEX 透過官方網站宣告 BLACKPINK 即將打入日本音樂市場。
07 月 20 日，在日本武道館舉行首場海外 Showcase，總計 1.4 萬張門票全數售罄。
08 月 08 日，BLACKPINK 成軍滿周年，世界各地的粉絲舉行各種慶祝活動。「AS IF IT'S YOUR LAST」MV 在 YouTube 觀看次數破 1 億。

08 月 30 日，日本出道專輯《BLACKPINK》發行。
09 月 07 日，「AS IF IT'S YOUR LAST」與其他世界知名歌手同時擠進 2017 年《YouTube 全球 25 強夏日單曲》，是唯一的韓國歌手。
11 月，「AS IF IT'S YOUR LAST」成為美國電影《正義聯盟》插曲。
12 月 13 日，以「AS IF IT'S YOUR LAST」獲得 2017 年《全球最受歡迎的韓國流行音樂錄影帶》冠軍。
2018 年
01 月，出演真人實境秀綜藝節目《Blackpink House》。
03 月 28 日，在日本推出首張迷你專輯改版專輯《Re：Blackpink》，宣布日本競技場巡迴演唱會「BLACKPINK Arena Tour 2018」，以 7 月 24 日在大阪為起點開跑。
06 月 15 日，發行首張迷你專輯《SQUARE UP》，在海內外都獲得前所未有的佳績。
06 月 24 日，盆唐 AK 廣場 SQUARE UP 粉絲簽名會。
10 月 23 日，簽入新視鏡唱片公司，以助進軍美國音樂市場。
10 月 25 日，Jennie 個人出道推出個人單曲《SOLO》，成為團體內首位以個人身分出道的成員。
2019 年
01 月，BLACKPINK 參加金唱片頒獎典禮，並展開 36 場《IN YOUR AREA 世界巡迴演唱會》。
04 月 05 日，第二張迷你專輯《Kill This Love》發行。
11 月 11 日，「DDU-DU DDU-DU」MV 觀看次數突破 10 億，成為她們首支破 10 億的 MV，也是韓國團體第一個打破 10 億紀錄的團體。

2020 年
04 月 22 日，Lady Gaga 與 BLACKPINK 合作，在她的專輯《Chromatica》第三首歌曲「Sour Candy」有所合作。
06 月 13 日，真人秀《24/365 with Blackpink》播出，記錄了工作及日常生活。
06 月 26 日，發布首張正規專輯先行曲「How You Like That」音源及 MV。發行當日打破 YouTube 多項紀錄，更被列入 2020 年金氏世界紀錄。
08 月 12 日，YG 娛樂宣布 BLACKPINK 與席琳娜‧戈梅茲合作新單曲「Ice Cream」。
08 月 28 日，正式發布「Ice Cream」音源及 MV。
08 月 30 日，「How You Like That」榮獲 2020 年 MTV 音樂錄影帶大獎「最佳夏季歌曲」大賞。
09 月 03 日，「Kill This Love」MV 觀看次數突破 10 億。
09 月 08 日，Netflix 宣布紀錄片《BLACKPINK：Light Up the Sky》於 10 月 14 日首映。
10 月 02 日，首張正規專輯《THE ALBUM》正式發行，此專輯讓 BLACKPINK 成為 KPOP 史上首位 GAON 榜單銷量破百萬的女歌手。
10 月 13 日，「BOOMBAYAH」MV 觀看次數突破 10 億。
2021 年
01 月 31 日，舉行首次線上演唱會《YG PALM STAGE – 2020 BLACKPINK: THE SHOW》，一共 19 首歌曲的演出創下新紀錄，這場演唱會的收入突破韓幣 100 億。
02 月 25 日，被委任為聯合國氣候變化大會（COP26）宣傳大使，收到了英國首相強生的親筆祝賀信。
03 月 12 日，成員 Rosé 以單曲專輯《R》正式以個人名義出道。

04 月 13 日，BLACKPINK 官方 YouTube 頻道訂閱人數破 6000 萬，為韓國第一組達成這個訂閱數字的歌手。
04 月 23 日，「AS IF IT'S YOUR LAST」MV 觀看次數突破 10 億。
05 月 01 日，入圍美國告示牌音樂獎「最佳社群媒體藝人」。
06 月 04 日，「DDU-DU DDU-DU」MV 在 YouTube 的點擊數突破 16 億。
08 月 20 日，慶祝出道五周年，推出獨立電影《BLACKPINK：The Movie》，電影在全球超過 100 個國家上映，共吸引近 50 萬人次觀看，創造約美金 500 萬的收益。
08 月 23 日，官方釋出 Lisa 個人出道預告海報。
09 月 10 日，Lisa 以個人身分正式出道，推出首張個人單曲專輯《LALISA》。
09 月 18 日，BLACKPINK 被委任為聯合國永續發展目標（SDGs）的宣傳大使，是亞洲第一組被任命此重要任務的藝人。
11 月 12 日，「How You Like That」MV 觀看次數突破 10 億。
12 月 18 日，成員 Jisoo 出演電視劇《雪降花》，首次擔任電視劇女主角。
2022 年
07 月 29 日，與大逃殺遊戲 PUBG Mobile 合作，舉行線上虛擬演唱會《The Virtual》，發行宣傳歌曲「Ready For Love」。
07 月 31 日，BLACKPINK 於官方頻道發布第二張專輯的宣傳片，預告於 8 月發行先行曲，9 月推出專輯，10 月開啟世界巡演之旅。
08 月 08 日，宣布於亞洲、北美、歐洲和澳洲等舉行第二場世界巡迴演唱會「BORN PINK」。
08 月 19 日，公開第二張專輯《BORN PINK》先行曲「Pink Venom」。

08 月 28 日，首組出席 MTV 音樂錄影帶大獎的韓國女子團體出席，登台表演「Pink Venom」，11 月 14 日獲得「最佳元宇宙表演獎」。

09 月 16 日，發行第二張同名正規專輯《BORN PINK》，首週突破 200 萬銷量，並登上 Billboard 200 專輯排行冠軍。主打歌「Shut Down」登上 Billboard Hot 100 第 25 名。

2023 年

01 月 26 日，接受法國第一夫人邀請，出席法國慈善晚會「Le Gala des Pièces Jaunes」。

03 月 06 日，YG 娛樂預告 Jisoo 於 3 月 31 日 SOLO 出道，並公開預告海報。

03 月 31 日，Jisoo 以首張個人單曲專輯《ME》SOLO 出道，為團中最後一位以個人身分出道的成員。

04 月 15 日、22 日，在科切拉音樂節主舞台表演，完成 120 分鐘的表演，這段演出超過 12 萬人現場觀賞，線上直播累積 2.5 億次瀏覽數。

06 月 04 日，Jennie 以演員身分出道，出演 HBO 美劇《偶像漩渦》。

07 月 02 日，登上英國海德公園音樂節，現場觀眾多達 6.5 萬人參與，成功刷新 KPOP 團體最新的紀錄。

07 月，成了連鎖咖啡店星巴克的代言人，推出周邊商品和限定飲品。

09 月底，Lisa 獨自登上法國巴黎「瘋馬秀」的舞台。

10 月 06 日，Jennie 推出 SOLO 新單曲「You&me」。

國家圖書館出版品預行編目 (CIP) 資料

我愛 BLACKPINK/Miss Banana 作 .-- 初版 .-- 新
北市：大風文創股份有限公司 ,2023.11
面；公分 . -- (愛偶像；21)
ISBN 978-626-96755-5-5（平裝）

1.CST：歌星 2. CST：流行音樂 3. CST：韓國

913.6032 112015517

愛偶像 021

我愛 BLACKPINK
從怪物新人到世界冠軍女團的成長史

作　　者／Miss Banana
主　　編／林巧玲
編輯企劃／大風文化
插　　畫／Q 將
封面設計／hitomi
內頁設計／陳琬綾
發 行 人／張英利
出 版 者／大風文創股份有限公司
電　　話／（02）2218-0701
傳　　真／（02）2218-0704
網　　址／http://windwind.com.tw
E - M a i l／rphsale@gmail.com
Facebook／http://www.facebook.com/windwindinternational
地　　址／231 台灣新北市新店區中正路 499 號 4 樓

香港地區總經銷／豐達出版發行有限公司
電　　話／（852）2172-6533
傳　　真／（852）2172-4355
地　　址／香港柴灣永泰道 70 號 柴灣工業城 2 期 1805 室

初版八刷／2024 年 9 月
定　　價／新台幣 280 元